美 術 手 帖

亞洲最重要、最權威的藝術雜誌
正式授權　繁體中文版

特集
村上　隆

本書專訪展覽、工作現場的村上隆。
更帶您到村上隆藝術創作的各個現場，
事務所、畫廊、合作藝術家、工作人員等等，
還為您整理村上隆近20年來的重要紀事，
更也帶您看看村上隆生活的一面。

定價180元

特集
藝術家養成的基本知識

村上隆親自傳授！
Kaikai Kiki創作者養成方法論
讓你脫穎而出的實踐術！
完整呈現作品集、工作室、
駐村、藝術家簽證、著作權等相關知識。

定價220元

全國各大書店熱銷中！

國家圖書館出版品預行編目資料

美術手帖：特集 奈良美智回歸原點 /
美術手帖編輯部 編著；
黃友玫、李韻柔、葉立芳、褚炫初、蘇文淑 譯
－初版 . -- 臺北市：大鴻藝術 , 2012.12
　108 面；16×23 公分 --（藝 知識；4）

ISBN 978-986-88997-0-4（平裝）
1. 藝術 2. 文集

907　　　　　　　101023657

藝知識 004

美　術　手　帖 ｜特集 奈良美智回歸原點

譯　　　者	黃友玫、李韻柔、葉立芳、褚炫初、蘇文淑
特 約 編 輯	王筱玲
責 任 編 輯	賴譽夫、王淑儀
排　　　版	一瞬設計

主　　　編	賴譽夫
副 主 編	王淑儀
行銷、公關	羅家芳
發 行 人	江明玉
出版、發行	大鴻藝術股份有限公司｜大藝出版事業部

台北市 103 大同區鄭州路 87 號 11 樓之 2
電話：(02) 2559-0510　傳真：(02) 2559-0508
E-mail：service @ abigart.com

| 總 經 銷 | 高寶書版集團 |

台北市 114 內湖區洲子街 88 號 3F
電話：(02) 2799-2788　傳真：(02) 2799-0909

| 印　　　刷 | 韋懋實業有限公司 |

2012 年 12 月初版　　　　　Printed in Taiwan
2021 年 3 月初版 8 刷
定價 250 元　著作權所有，翻印必究　ISBN 978-986-88997-0-4

最新大藝出版書籍相關訊息與意見流通，
請加入 Facebook 粉絲頁｜http://www.facebook.com/abigartpress

Original Japanese title: “Yoshitomo Nara“, special feature first appeared in Bijutsu Techo,
September 2012
Copyright © Bijutsu Shuppan-Sha Co., Ltd., Tokyo
Original editorial design: Dynamite Brothers Syndicate
Original Japanese edition published in 2012 by Bijutsu Shuppan-Sha Co., Ltd., Tokyo
Complex Chinese Character translation rights arranged with Bijutsu Shuppan-Sha Co., Ltd., Tokyo
Complex Chinese translation copyright ©2012 by Big Art Co. Ltd.
All Rights Reserved.

美 術 手 帖
CONTENTS

Monthly Art Magazine Bijutsu Techo
http://www.bijutsu.co.jp/bss/

Cover
奈良美智
Let's Talk About "Glory"
2012
壓克力顏料、畫布
151×108cm
© Yoshitomo Nara

SPECIAL
PHOTO
SESSION

Photo by
RINKO KAWAUCHI

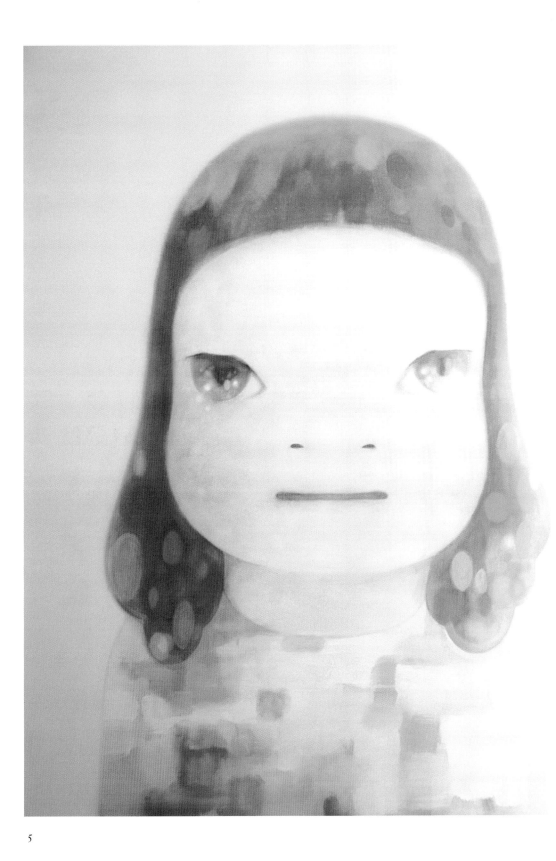

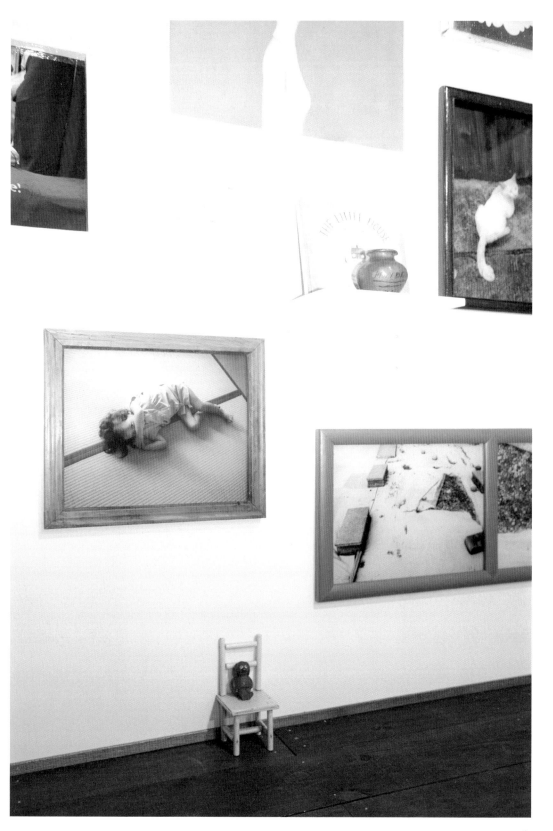

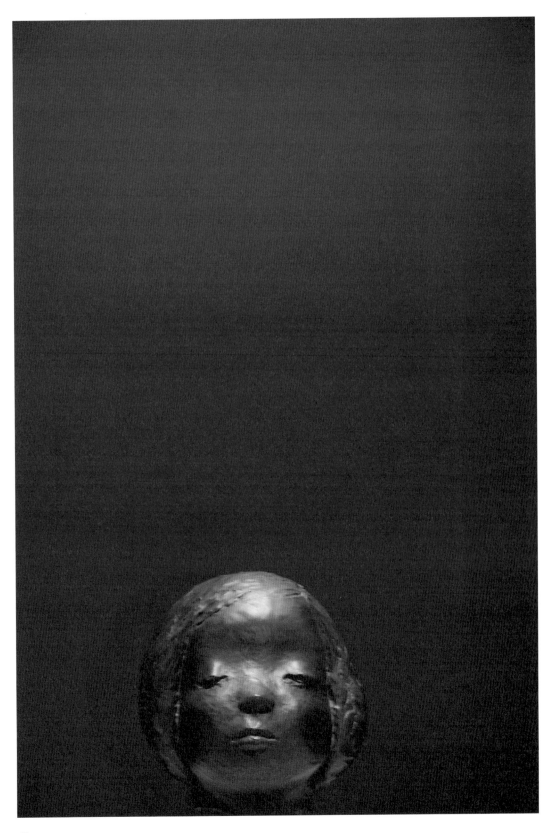

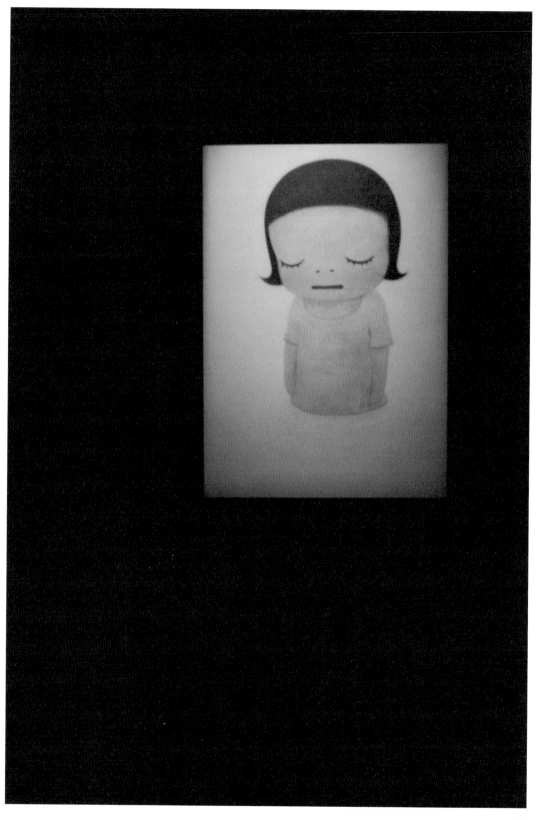

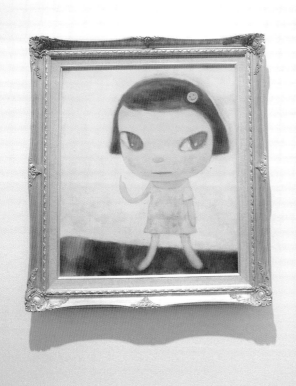

為了在這世上活下去所必需的事物
與絕望相反的某件事物

　　為了此次的拍攝，與久違的奈良美智見了面，雖然還是我所熟悉的那位奈良美智，但好一段時間沒見面的關係，令人感覺氣氛與此前有些許不同。人會變老，時間會不斷流逝，雖是同一個人，但已不再是昨日的那個人，想當然爾，這是理所當然的。這些也反映在作品上，感覺就像是遇見未曾謀面的奈良美智；這也是一度放棄作畫的奈良美智經過內心一番糾葛之後，再度面對創作的軌跡。

　　佇立在滿是新作品的空間裡，感覺如同充電般，似乎有什麼一點點地進入我的內在──為了在這世上活下去所必需的事物，與絕望相反的某件事物；就像是看見新生嬰孩所感受到的，似乎一切都已完備，同時又具有無限的可能；這樣的作品，是一個活生生的人做出來的，對於活在同時代的我來說，也是一種鼓勵；讓我想要像奈良美智一樣，一面戰鬥，一面思考著整體面向。

川內倫子
攝影家，1972年生於滋賀縣。近年的個展有2012年的《照度天地看見影子》（東京都寫真美術館）等，最新出版品有《照度天地看見影子》（青幻舍）、《光與影》（自費出版）等。攝影集《Illuminance》被「Deutsche Börse Photography Prize 2012」提名，並在倫敦The Photographers' Gallery參與團體展出（7月13日~9月9日）。

P5＿春少女 2012，壓克力顏料、畫布，227×182cm
P6＿2011年7月從我的工作室／在水戶的展覽之後，2012年7月到橫濱（部分） 2006-2012
　　複合媒材，尺寸可變（約270×300×753cm）
P7＿思考中的姊姊 2012，青銅，39.3×36.5×36.4cm
P8＿In the Milky Lake / Thinking One 2011，壓克力顏料、畫布，259.2×181.8cm
P9＿Blankey（局部） 2012，壓克力顏料、畫布，194.8×162cm
P10＿頭痛（局部） 2012，鉛筆、紙，65×50cm
P11_Middle Finger 2012，壓克力顏料、畫布，53.2×45.5cm
P12_Cosmic Eyes（未完成，局部） 2012，壓克力顏料、畫布，259.5×249.5cm

特集

回歸原點，邁向新境界

奈良美智

YOSHITOMO
NARA

現正舉辦個展「有點像你，有點像我」的奈良美智，
在橫濱美術館展出他的最新作品。
這些帶著悲傷、憤怒、喜悅等各種神情的青銅雕塑與繪畫作品，
以直率的眼神望向觀眾，刺激著觀者的內心。
震災後，他回到以土為根源的創作，從而孕生出釋放靜默溫度的作品，
同時也呈現作者本身活在當下的姿態。
曾在同一個美術館舉辦個展間隔十一年後的現在，
奈良美智再度開啟了一扇新門。

美智

小小壞心眼　2012
白銅　153×125×135cm

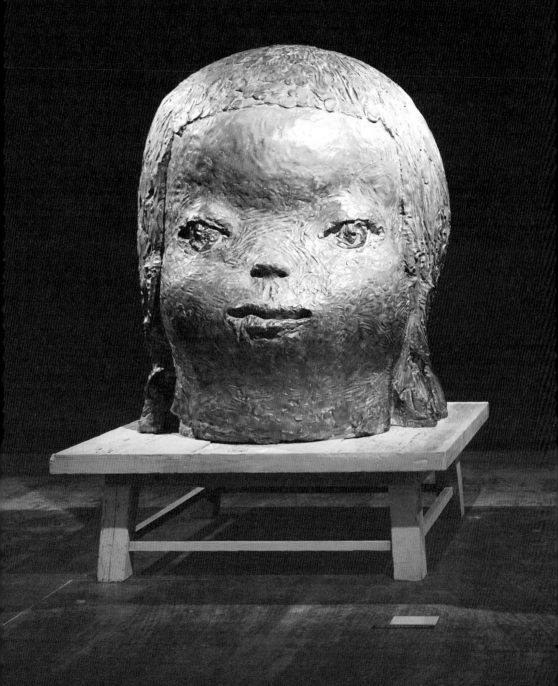

「有點像你·有點像我」展青銅塑作品展示現場。左起《深夜的朝聖者》、《高挑的姊姊》、《思考中的姊姊》、《小小壞心眼》、《杉之子》（全作於 2012 年）。

專訪 奈良美智

攝影：荒木經惟（P16-19、22、38-39）

訪問／整理＝加藤磨珠枝　譯＝黃友玫　Interview by Masue Kato

對奈良美智來說，現正舉辦的展覽「奈良美智：有點像你，有點像我」，可說是為曾經的迷惘找到解答，同時成為進到下一個階段的契機。從學生時代就熟悉奈良美智的藝術史家加藤磨珠枝，以她的觀點進行專訪，帶我們深入理解藝術家一路至今的變化。

二〇〇一年在橫濱美術館舉辦個展「I DON'T MIND, IF YOU FORGET ME.」的十一年後，奈良美智正在同一座美術館展出他的最新作品。若是對於他以往那充滿速度感、搖滾的繪畫世界有所期待，那這一回恐怕要失望了。一進入展場就是黑暗的展廳──在戲劇性的光線照射下，浮現出一個個青銅雕塑。它們溫和安詳的表情

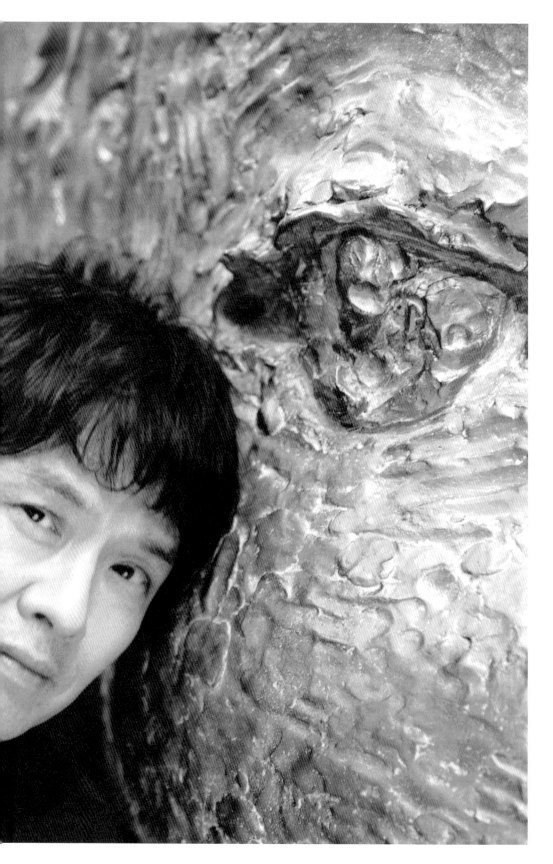

> 我想持續創作
> 直到雙手無法使喚為止。
> 我已有自信，
> 不再迷失自己

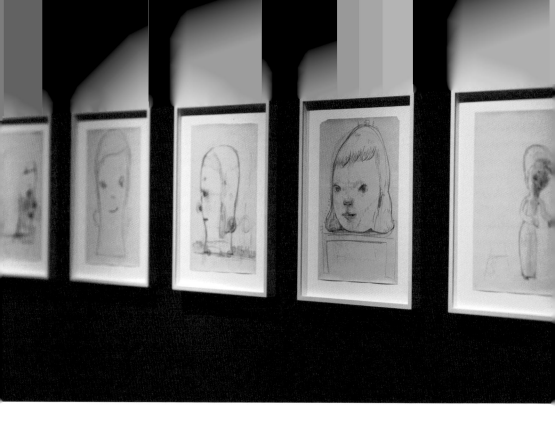

似是會接納我們的一切，卻又強烈地彰顯金屬粗獷的存在感。巨大的頭部面向四面八方喃喃自語的光景，讓人不禁產生進入幽冥世界的錯覺。穿越這個黑暗隧道，就是迎向二〇一一年東日本大地震後、奈良美智首次製作的裝置藝術；這些從他家中與工作室匯集集來的作品，開始合唱起生命之歌。

現在已經躋身國際級藝術家的奈良美智，創作之路並不是一開始就如此順遂。繼〇一年的個展之後，他經歷了一向似要滿溢出來的繪畫創作力，卻突然畫不出來，以及背離自己的想法、對踽踽獨行的藝術家形象感到徬徨等等的困境。他慢慢地戰勝了這些難關，直到這次個展為止，他所追尋探索的究竟是怎樣的一條路？

奈良　十一年前的個展

「I DON'T MIND, IF YOU FORGET ME.」，是我在日本的美術館首次個展，我想應該是那次展覽讓我在日本打開知名度。雖然有各式各樣的特集或報導刊登展覽消息，但也有很多報導誤解我，或有離題的情況。那種感覺就好像自己不在場的時候，這個世界朝著與自己所想完全不一樣的方向前進；雖然因為這樣得到了好處，但也產生了弊害。

其實二〇〇一年的展覽主題，是關於我自己的童年時代；即使當時安排了專訪，我總覺得自己只是隨意虛應、沒有認真回答。之後雖然我也提了很多次，我畫的小孩們都是自畫像，但大家卻以為我是個愛小孩、對小孩有興趣的人，甚至還被要求對兒童相關的電影提出看法。事實上，我真正有興趣的是我自身的兒童時代。

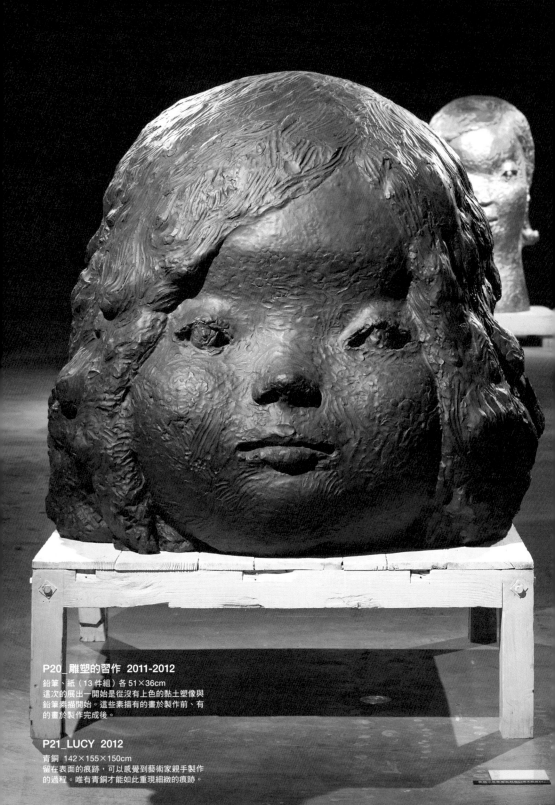

P20_雕塑的習作 2011-2012

鉛筆、紙（13 件組）各 51×36cm
這次的展出一開始是從沒有上色的黏土塑像與
鉛筆素描開始。這些素描有的畫於製作前、有
的畫於製作完成後。

P21_LUCY 2012

青銅 142×155×150cm
留在表面的痕跡，可以感覺到藝術家親手製作
的過程。唯有青銅才能如此重現細緻的痕跡。

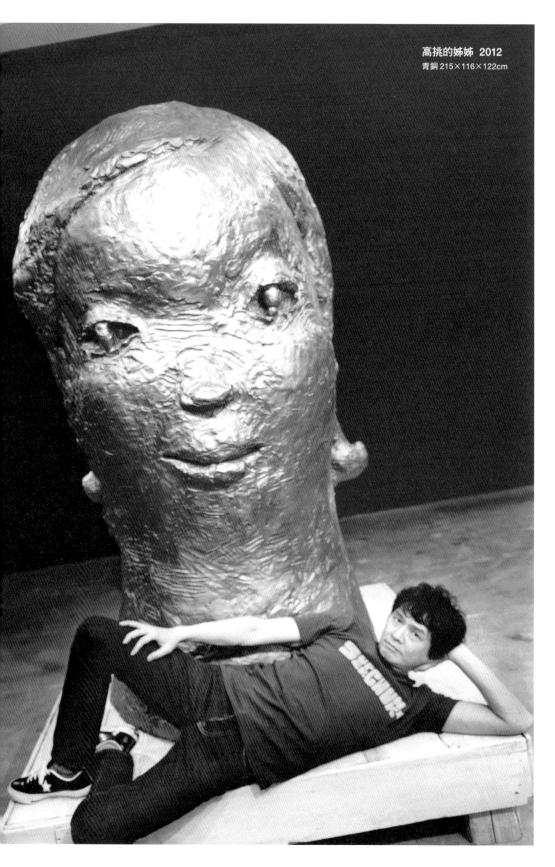

換句話來說，「I DON'T MIND, IF YOU FORGET ME.」之中的「YOU」，所指的是「my childhood」。雖然在展覽會入口展示著名為《YOUR CHILDHOOD》的作品（P87），但因為展覽是面對大眾，故使用了「YOU」來表現，然而所指的其實是自己。人在社會化過程中客觀地認識自己，所以我思考著拉岡（Jacques-Marie-Émile Lacan）的「鏡像階段論」（Mirror Stage，小孩子透過看見映照在鏡中自身的樣貌，而認識自己的發展階段）創作了那些作品。展覽裡，同時具有存在於現實的布偶與映照在鏡子裡的布偶；若往鏡裡仔細看，會看到與現實世界中左右相反的字「YOUR CHILDHOOD」被正確地反映出來。我使用鏡子象徵性地表現「去不了的世界」，亦即「過去了的過去」，所以那次的個人展表示自己已經長大成人，是為了與過去、以及孩提時代訣別而作。但當時別人問我時，卻故意用相反的意思來為展覽定調為「不可能那麼容易就忘記（小時候）」，正確來說，應該要是「never forget my childhood」才對。

這個標題的魅力在於代表我本身的「I」，好像在向對話的「YOU」邊要任性邊說話，表達出明明是強烈渴慕對方，但所說的話卻與內心完全相反的關係性。

> 雖然是自己以個人的觀點所創作出的作品，卻漸漸變得不是自己的東西，那是令我最難受的事。

作品中使用了大量向一般大眾募集、帶有奈良作品人物風格的布偶，屬於共同參與型的作品。因此傳達出對旁人來說，不管是「my childhood」或「your childhood」，作者個人想法已不重要，重要的是那是來自作者對流逝的時間、對他人的熱情而產生的作品，這樣的印象吧。

奈良　要說在那之後有什麼樣的轉變，應是因為觀眾增加了，於是那個「childhood」漸漸變得不是我自己的東西了。雖然是自己以個人觀點所創作出的作品，卻漸漸變得不是自己的東西，那是令我最難受的事。但是當時的我，卻根本沒有發現自己陷於難題之中，因為那時候的我就好像被巨浪吞沒了一樣。我記得同一時間村上隆先生也在東京都現代美術館展出個展，之後我馬上又參加了「SUPER FLAT」聯展（二○○○～○一），結果就變成只能從「在日本文化中培育出來的表現方式」這種觀點來解讀我的作品。如果舉例來說明當時的心情，就好像獨立樂團突然變成主流音樂一樣。對獨立音樂的歌迷而言，樂團與聽眾的關係不是個人對個人的關係所連結起來的嗎？我也以為自己是透過了作品，與畫

迷建立了緊密的關係，一旦成為主流，那樣的關係就瓦解了。以前的自己對個人，變成自己對多數；但是因為我被大浪吞噬著，並沒有馬上意識到這一點，結果就是忘記了我自己，而且這樣的影響延續了好幾年。對我個人來說，那明明應該是一場很有意義的展覽，但卻因身在漩渦中而無法發現。

與此同時，我感覺到自己被社會收攏了。在那之前，我都是一個人隨性生活著，那時候突然覺得自己參與了社會，成為社會的一份子。像是對電影的感想，還有各式各樣的評論委託接踵而至；之前我認為自己是生活在與社會沒什麼關係、甚至是疏遠的地方，卻在一夕之間變得好像被社會需要，也因此沾沾自喜。在這之前所謂的社會參與，也只有在別的地方讓我有想要創作的動力而已，但那已經是個展後好幾年的事了。

與社會的關係變得密切，走向共同創作。

成名之後，使奈良美智的作品廣泛地滲入以往對當代藝術不感興趣的族群，是不爭的事實。這也是一個新的契機，與以前就知道他的人相比，因為〇一年個展後才認識奈良美智的人，與作品的關係也未必會比較薄弱。

奈良　當我成為主流，那些靠著自己的觸角或是偶然間知道我作品的人，與從商業主義或流行當中知道我作品的人之間有極大的差異。那時我想起一本我在德國時讀過的書，是作家麥可．阿澤拉德（Michael Azerrad）訪問超脫樂團（Nirvana）的科特．柯本（Kurt Donald Cobain）的《生病的靈魂》（Come As You Are）。書裡提到超脫樂團還處在獨立音樂領域時，只有自己喜歡的人或自己期待的那種類型的人，才會來聽樂團演唱，但當他們的曲

> **為了持續共同創作，描繪自身的畫作變得像是寫給大眾的流行歌一樣，漸漸地無法與自己對話了。**

子造成轟動之後，卻連他們最討厭的肌肉發達型的人也來了，並且在舞台前面興致勃勃地跟著音樂搖頭晃腦。看到這種情形的柯本，一邊唱歌一邊感受到複雜的心情。拿自己和柯本相提並論雖然有點不好意思，但我能明白他的那種難過、心情可說是糟透了。

那時的我，比起從個人觀點來看我或作品的人，只看到其他不是這樣的人，感覺自己滿腦子想著：「好討厭這些人！」現在回想起來，那時候的我為什麼沒有重視那些認同我的人呢？身處在漩渦當中，為什麼沒有發現這一點呢？

現在用過去式說這些，是因為狀況已經有所改變了吧！但是個展結束後，奈良美智開始把創作重心放在共

同創作上，進入了單靠個人無法做出的小屋式裝置藝術的量產期。他總是與別人在一起，以成員之一的身分進行活動；看起來就像是把自己隱匿在人群中，好使自己不再受到矚目。

奈良 ○三年，我和graf一起辦了個展覽，叫做「S.M.L.」。與其他人一起創作的經驗，也讓我產生自己屬於這個社會的感覺。這種團體不也是一種小型的社會嗎？在這個小小的社會當中，自己絕對不是個領導者，而與大家一起創作讓我感到快樂。

但是現在冷靜地回想那時候的事，只有我心裡、或是我們這個小團體感到興高采烈的部分佔了極大的比例，象。因為是與大家一起創作，就很難與自己的內心對話，來看展覽的人也有很多是身邊的同好。到現在我還是非常後悔「A to Z」展（二○○

六，P.95）時，在入口的牆上寫了很多類似展覽目錄的關鍵字，絕大部分都是只有我們自己才知道的用語。雖然參加的人都很開心，志願者也都樂在其中，實際上我所知道的人都覺得是個很「畫中畫」，有別於所謂的「作品」。奈良美智對「A to Z」的投入的確得到許多豐碩成果、是必要的過程，但與他現在的畫比起來，完全是不同層級的東西。他在愛知縣立藝術大學時代的恩師櫃田伸也曾說「以前奈良常常在炒熱氣氛之後，自己就突然消失不見了」；而「A to Z」這個展覽，看起來也像學園祭一樣，只是一時的活動。

奈良 那時候的作品確實是畫中畫吧！我自己也覺得當時的流行歌一樣的印畫中畫吧！我自己也覺得當成一件作品或一幅畫來看，已經回不去了；但也不是說

關於「A to Z」，與其說是一件作品，不如說是個「為開心的事，只是「A to Z」把它搬到以往沒有人這麼做過的藝術世界裡罷了。而且在與夥伴們變親近之後，我卻自己一個人離開了（笑），我也不知道為什麼。只是離開那個團體，並不是指與那些人不再來往，這跟有沒有常常見面也沒有關係，我只是想建立更個人的關係。

從當代藝術的脈絡看到的自己

二○○一年時，作為作品主題、孩提時代的感性，經過共同創作的集體作業，作品的質地漸漸產生了變化。

奈良 那是理所當然的事，已經回不去了；但也不是說

的來冷靜下來才開始思考這件當困難的。有人這麼說過：到處都有像學園祭般熱鬧，到處都有像學園祭般熱鬧，力道太弱了。以我那時候的，完全地失去，比較接近「感

狀況，要畫出好作品也是相常後悔「A to Z」展（二○○邊的同好。到現在我還是非常後悔「A to Z」展（二○○，但那時處於熱烈的氣氛中，因為很開心而無所知覺；後

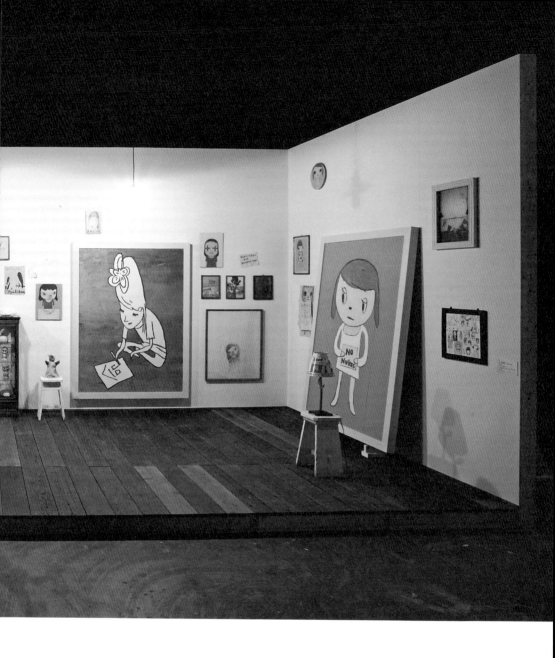

覺變淡了」。我現在已經接受「回不去」的這件事而繼續創作作品。若要說我與以前有什麼不同，就是比以前更加鑽研藝術吧！近代之前的繪畫作品，我以前都只看到表面。當代繪畫因為具有各種切身的觀點，像是這個時代的氣氛、社會的背景，或是知道所謂的政治正確為何等等，相對比較容易理解；就算不是學藝術的人也有用實際感覺就能明白的部分，專門學習藝術的人就更不用說了。

然而談到近代藝術，就很難用這種現實感去加以欣賞了。還有近代繪畫當中，唯有「保留畫家精神」才能被理解，這種純粹的領域非常吸引我。但是在當代日本有種情況是「得要擁有社會認同的功成名就的夢想」，所以我覺得這種感

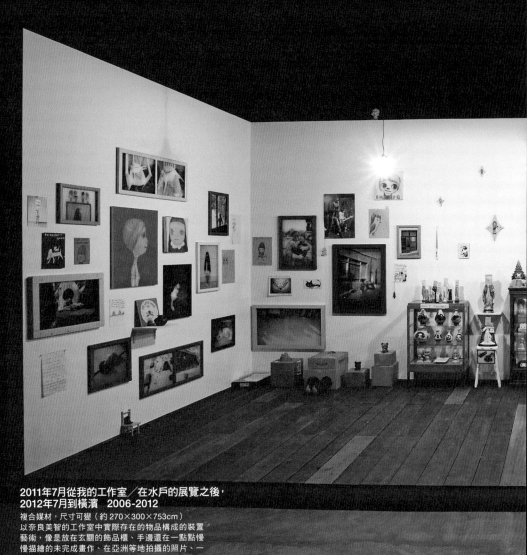

**2011年7月從我的工作室／在水戶的展覽之後，
2012年7月到橫濱 2006-2012**

複合媒材，尺寸可變（約270×300×753cm）
以奈良美智的工作室中實際存在的物品構成的裝置
藝術，像是放在玄關的飾品櫃、手邊還在一點點慢
慢描繪的未完成畫作、在亞洲等地拍攝的照片、一
直在工作室裡看奈良美智創作的熊寶寶、眼睛像杏
仁般圓滾滾的人偶等等。

性越來越難被理解了。

作為藝術家，會對近代繪
畫產生共鳴，是源於將過去
的藝術與自己的作品放在相
對位置上嗎？

奈良　這十年來曾有意識到
自己是社會的一員、重視社
會性的時期，現在我把「社
會」換成「藝術史」，我已
經作好心理準備，就是接受
自己與自己的作品會留在歷
史中的某個點。我讀了松井
綠所寫、關於我作品的評論，
她說不管作品的好壞，我
是這時代做了這些事情的先
驅，類似這樣的意思，我感
覺自己好像變成了某種開拓
者。雖然我不知道作品是不
是真的會被留下來，不過就
好像在某個世代投下某種類
似炸彈的東西吧？從這樣的
觀點來看，我意識到自己是
屬於「藝術」歷史中而非「現

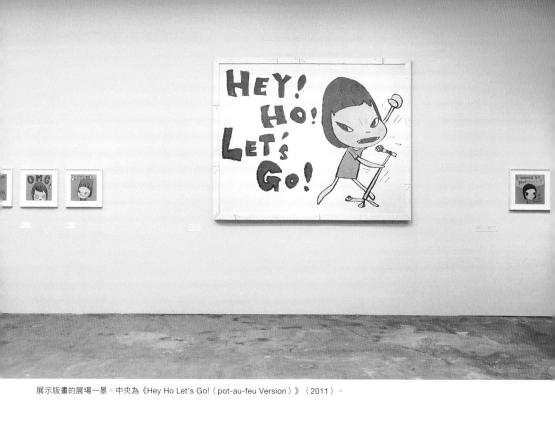

展示版畫的展場一景。中央為《Hey Ho Let's Go!（pot-au-feu Version）》（2011）。

代表「社會」的一員。既然如此，我就不必拘泥於要在藝術史上留下作品，只要繼續創作直到這雙手動不了為止就好了。就算沒有什麼了不起的成就也沒關係，我已有自信不會再迷失自我。

此外，這次個展準備期間發生的東日本大地震，一定也對奈良美智的創作產生極大的影響。關於當時在他的內在產生的微妙變化，以及與實際作品的連結，聽他自己怎麼說應該最清楚不過了吧！

奈良　那時，我想過自己到底能做什麼，雖然身為人總是能做些事，但是卻深切地感受到：藝術並非能夠立刻

見效的百憂解；藝術畢竟還是要有餘裕才有能力去創作的。於是，我思考著拉斯科（Lascaux，編按：法國南部的史前壁畫）以及阿爾塔米拉（Altamira，編按：西班牙的史前壁畫），甚至是澳洲原住民的洞窟壁畫，這些人是在狩獵前作畫呢？還是打獵完吃吃飽後畫的？我覺得應該是吃飽以後畫的。起初處於飢餓的狀態，藉由打獵體會到吃飽的感覺，當肚子又餓了，就想再次體驗那樣的感覺；這些人應該是把心裡的希望畫成了畫吧！這就是藝術發展的背景，等大家都吃飽了，才發展出所謂的文化；或者是因為知道吃飽的感覺，窮困時為了抵抗窮困而產生。

東日本大地震所帶來的影響，以及這次的新作個展

所以在生死交關的緊急時刻，藝術都是第一個被捨去

用色鉛筆畫在唱片封面大小的瓦楞紙上的作品。

的。當大家開始說著「藝術可以做什麼」，我認為什麼也做不了；我能做的頂多只是捐錢、送些物資罷了。在地震後，我變得無法作畫了；就是沒辦法拿起畫筆、拿起鉛筆，我才發現以前可以畫畫有多麼幸福，就是要平凡地活著才能畫畫。

之後因為實際感受到在簡單的日常生活當中，藝術對我來說還是必要的，才又慢慢能夠創作。

不過作畫的過程還是很不容易，總感覺這樣也不對、那樣也不對，最後甚至連在白色的畫布上下筆，對於自己

> **就好像在某個世代投下某種類似炸彈的東西吧！我意識到自己是屬於「藝術」歷史中的一員。**

和畫布之間竟然有個畫筆這樣的工具，感到非常不自然而無法接受。

那時我因畫不出像樣的作品而苦悶。到了六月，春天就這樣過去了。有人找我參加水戶藝術館的聯展。那裡剛完成地震後的修復工程、重新開放，原本預定的個展卻因為外國藝術家害怕輻射不來，使得展出被迫取消；因此提出找國內的藝術家一起辦聯展的想法，而我也受到邀請。

我當然想要參加，但雖說了會參加，卻不知道要拿什麼作品出來才好。那時候所畫的作品，因為連自己也不認同，而無法展示給別人看；我懷著無

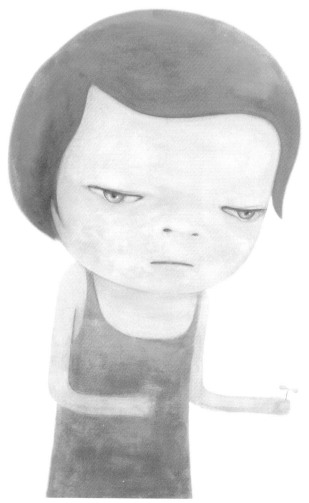

Under the Hazy Sky 2012
壓克力顏料、畫布 194.8×162cm
想像著又濕又熱的夏季所畫的作品。
少女兩手拿著子葉、一臉憂鬱。

力的心情，一點靈感也沒有。後來，我想到先把家裡的東西聚集起來看看，就把放在玄關的飾品櫃直接搬到展場。擺放在家裡的那些東西布偶，好像要被丟掉的東西，讓我感受到驚人的力量，這就是這次在橫濱美術館展出的裝置藝術作品《二〇一一年七月從我的工作室／在水戶的展覽之後，二〇一二年七月到橫濱》（P26-27）的原型。橫濱的這個版本加上了幾件新作，並且播放我當時聽的樂曲。

透過那次在水戶的展示計畫，讓我回想起有關創作的一切；雖然沒有什麼新的東西，卻在不知不覺當中，我完成了兩件畫在木板上的繪畫，就是命名為《生命》的

女孩和拿著「NO NUKES」標語的女孩。

在這件裝置作品的一個角落，有座用許多信封堆疊成的小山，上面輕輕地放著一個小房子（P98），那些東西原本都堆在我家信箱的旁邊。當我收到各式各樣的雜誌，總是在門口拆封，然後把信封隨手放在那裏。我搬到那須已經有六、七年了。我累積了那麼多年都沒有去整理，只在上面放了個模型屋壓著。當我在家裡翻找要送去水戶展覽用的作品時，忽然想到這些信封所積累的時間到底代表了什麼？上面又放了一間小房子，感覺很可愛，看來就像是我所度過的時間本體。不知道為什麼感到很好笑，我忍不住笑了出來，感覺像擺脫了什麼，心情因而輕鬆起來。我從身邊

無心插柳的事物，得到了許多勇氣。

在那之後，奈良美智從二〇一一年八月底到隔年三月，首次挑戰銅雕創作。這對他而言變得更加有利創作了。那時候剛好母校提供了住宿的機會，成為留在愛知創作的原因之一；加上從前在美術補習班教過的學生在那裏當老師，那環境對我來說具有什麼樣的意義呢？在橫濱美術館的展出當中，這些銅雕被安放在一進入會場的陰暗展廳中，表現出「光與黑暗」的獨特世界觀。

奈良　關於我以前的創作，有種自己沒有意識到，有種自然地想要遠離它的單純。只是想破壞過了頭，這幾年才開始突然自覺膚淺。在當代藝術市場還未成形、抽象表現主義在美國爆發之前的階段，當時仍是習畫學生的德・庫寧（Willem de Kooning）與帕洛克（Jackson Pollock）的畫作中，我感受到一種純粹的能量，讓我產生「我也想回到從前！」的心情。

因為沒辦法隨心所欲地作畫，一開始我就沒有想要在空白的畫布上下筆。比起作畫，黏土這種有實質感的塊狀物體、活生生的素材，讓我聯想到在創作時就像是親身投身去戰鬥般的畫面。實際上一開始要進入製作，在頭腦思考之前，身體就已經自任意啟動，作品就逐漸完成了。塑像全部完成時大概是二月底，之後就到鑄造所，進入將塑像轉換為銅像的作業。

對我來說，雖然我是一邊

想像著類似知名攝影家拍攝的佛像照片、一邊製作的，但是以前著重的眼、鼻、口其實並不重要，我開始在意的是整體的象徵性。之前的繪畫作品，偶爾我也會著重於覆蓋畫面的顏色之美或整體構圖，而不是在於細節的表現；這一次透過雕塑製作，再一次清楚地自覺到「我是在塑造整個形體」之意識。

整體要怎麼塑造？有沒有背面？如果沒有就只是單純的面具而已，那麼背面要怎麼做？在思考這些事的時候，我發現背後才是最重要的，不能只思考正面。這是雕塑的思考模式，所以我是三百六十度一面轉一面看著進行製作的。可是一旦有了眼睛或是臉部表情，就很難讓人感覺到這些了，所以我想到把雕像向後轉過來放，

想到把雕像向後轉過來放，讓人感受到這些了，所以我

希望在面向後方的狀態下，的氣氛，令人印象深刻。這些因素都與以往的風格完全不同，似乎是奈良美智的新動向。

在那之後，雕塑製作也對我的繪畫產生影響，讓我重新審視只在畫布上表現的繪畫。我甚至在想，是不是連眼睛看不到的空間也能做出具有繪畫性的作品。就這樣在嘗試的過程中，我不知不覺又開始想作畫了。後來，我就開始創作這次展覽大部分的作品，一開始是鉛筆的黑白素描，慢慢地轉向有色彩的繪畫。

新作品所展現的變化與有溫度的繪畫

這次展出的素描中，有許多作品呈現出鉛筆沉穩的質感，並且有各式不同有趣的手部動作；此外彩色的繪畫作品畫面中，也滿溢著一種微妙

的觀眾可以去感受造形。

我的繪畫產生影響，讓我重新開始變得用加法去創作，從前則是用減法留下單純的線條。最後那個展間裡頭的作品《春少女》（P37）、《我以上》（P34），才不等到晚看起來就像是用加法完成的。繪畫也開始變得用加法去創作，從前則是用減法留下單純的線條。

雕塑中也能做出具有繪畫性，在繪畫中應該可以雕塑，如此，我只有讓大家看見我想要畫的表層而已；至於為何如此，我覺得只要看得見的人看到就好，那時我只展現出單一層次（layer，表現的重疊層），其他要素則盡量削減，感覺自己只記號性地畫出其他要素則盡量削減，感覺自己只記號性地畫出「就這樣」還在製作中、混和了各種層次，著重於未完成的感覺。這是我第一次以未完成的東西，所以我的概念會被曲解，或是常有人說我的作品很可愛，或是眼睛很可怕等等的評語。鉛筆的素描也一樣，之前我只會「刷」地畫出粗粗的線條，現在就像是初學者一樣，不厭其煩地一筆一筆地畫著，

了可以讓人感受到有溫度的畫。以前的作品不過只是一個平面，如今我感覺可以向觀賞者傳達作品的熱情或溫然的一件事，我第一次畫出畫。以前的作品不過只是一

> **投入雕塑製作也對我的繪畫產生影響，讓我想到在繪畫中應該可以雕塑，在雕塑中也能做出具有繪畫性的作品**

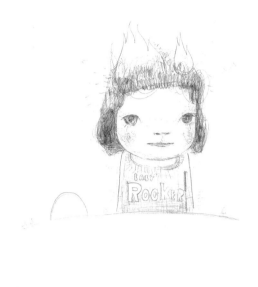

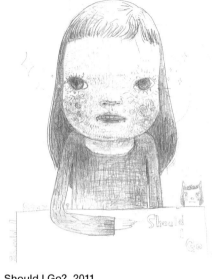

Baby Rocker Help Help 2012
鉛筆、紙 65×50cm

Should I Go? 2011
鉛筆、紙 65×50cm

度，甚至是傳出畫中人的心跳聲。就算要我再畫一次也畫不出來，雖然還沒有內化成我的一部分，但我想以後或是重畫。感覺好像是更上一層樓，看得更通透，變得更無所畏懼了。創作時，若想畫得好，就會變得戰戰兢兢而畫不出來。不管什麼領域，已經十分熟練的人可以很輕鬆地開始，也可以很輕鬆地破壞，我想繪畫也是一樣的。

我想自己應該是擺脫了什麼吧。不過之所以能修改的理由之一，是我有老花眼了（笑）。我已經不能再靠細緻的手工作業來完成一幅畫，取而代之的是可以有更寬廣的視野來俯瞰，用較粗的畫筆「啪、啪」地作畫。跟以前比起來，應該是可以放鬆地表現出來吧！

就像先前提到的，以畫家

很輕易地進行修改了。之前都是戰戰兢兢、無法勇敢下手，現在可以很冷靜地擦掉應該可以有意識地這麼去畫吧！

其實這些繪畫作品也包含了一些私人的感觸，包括地震之後的核能電廠災害，以及其他所有事物，反映了自己內在的喜悅與悲傷等無法歸結於一的心理狀態。

透過震災後的創作，我的心裡湧現出「世界應該是更複雜、繪畫應該是更複雜的，不要馬上想要簡化它」的想法。當我試著削減不必要的東西，卻感覺到真正必要的東西增加了，所以並不只是很簡單地增加了繪畫的元素而已。《春少女》就是這樣的繪畫作品。

此外，最近我也開始可以

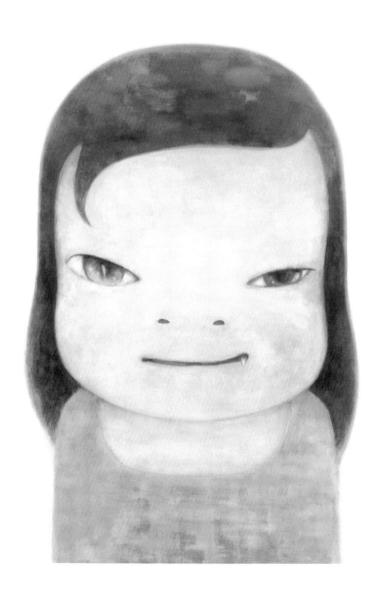

我才不等到晚上 2012
壓克力顏料、畫布 197×182.5cm
讓人感到有點邪氣、臉部表情左右不同的少女。
新作品中，少女的姿勢備受壓抑，或是只畫臉、沒畫手的比例增加了。

的精神來說，我內心嚮往近代到近代之前的繪畫，其中尤其喜歡馬諦斯的作品，我最喜歡他晚年的畫作。他年輕時雖然畫了很多狂野、具實驗性質、不可思議的畫，當他上了年紀、有了老花眼以後，他也接受自己視力上的不清楚，改以剪刀創作，剪出有豐富曲線、豪氣使用大色塊的剪貼畫。相對於自己肉眼所能看見的，更具有真實感；那種自然，是與自己的經驗重疊後，甚至覺得「啊，還好有了老花眼」。之前累積的經驗會慢慢跟因年紀而造成的身體變化結合，如果不是到了現在，我也無法像在打格鬥技般按壓黏土並塑造它。從結果來看，這次的展覽包含了各種不同的意義在其中。

即使我不在了，作品也會留下

在橫濱美術館舉辦展覽的同時，日本社會反對核能電廠的聲浪越來越高漲，抗議行動也越演越烈。有趣的是，在抗議現場有許多年輕人舉著奈良美智所畫：手拿「NO NUKES」標語、綁著兩辮馬尾的女孩（一九九八，P100）。這個現象顯示出奈良美智作品在美術館領域外的接受度，以及其作品所擁有的力量。

奈良　嗯，談到「NO NUKES」這一件事，讓我發現作者不在的力量。就算沒有我也無妨。一開始，是在我毫不知情下，在泰國曼谷的反核示威中被使用，當時的畫面被傳回日本。看到的日本人又學著用，因此有人在推特上問我可以這樣用嗎？我回答：「只要不是用來牟利就可以，請自由使用」。畫那幅畫時，我並不是為了什麼具體的行動而畫，不是用來示威或當作任何口號來使用；只是作為日常生活當中所感受到的一部分，很自然地畫出自己的內在想法而已。因為是這樣自然產生出來的東西，與這次的示威遊行也有很相似的地方。這次示威並不是由任何組織或團體發起，大家都是自發性地參加，這些參與者很自然地就把它拿在手上了。這是一個非常好的機會，讓我發現所謂作品自發性產生的活動就是這樣，就算沒有我也會發生，讓我自覺作品只要有靈魂，就會自己活下去。

> ❝ 以未完成的感覺為前提作畫，我覺得自己第一次畫出了讓人感受到有溫度的畫。❞

關於作者本身與作品的關係，以及一直讓奈良美智煩惱的——與觀眾的關係，歷經各式各樣的經驗與思索後，完成的本次個展，成為發現新解答的契機。

奈良　這次展覽的主題，主詞不是我，也不是大家，應該說是作品本身。而這個作品就叫做「有點像我，有點像你」。所以這個標題沒有觀眾，也沒有作者本身的介入，暗示了只有作品的存在。回到剛才示威遊行的話題，與所謂藝術作品的處理

方式、被稱為純藝術的應有狀態不同，我的作品被使用在反核示威遊行當中，比起掛在美術館中還要令我感到高興。這正代表著即使我不在了，作品也會留下來；所以現在對於與觀眾的關係、我的看法變得和以前不一樣了。我認為作品與創作者的距離越遠，就越接近觀眾，更能發揮作品本身的力量。

也是那樣的人；但事實並非如此，那是現在仍繼續著、現在進行式的問題，並不是過去。我開始感受到這樣的心情是非常強烈的。

說到對我的創作很重要的音樂，震災後我又開始聽原聲（acoustic，又稱無電聲）音樂。不是所謂被商業化的搖滾，而是一九七〇年代嬉皮公社裡唱的那種，雖是小調卻能滲入人心、讓人內省的音樂。我開始非常喜歡這類音樂。

創作中若不知道要聽什麼時，我總是會播放巴布·狄倫（Bob Dylan），尤其是他早期的音樂。他雖然是在美國一九六〇年代民謠復興時成名的，聽他那時候的音樂，曾讓我有種「啊！這是吟遊詩人的音樂」的感覺。吟遊詩人不就是到各地方旅行嗎。

希望能像吟遊詩人般創作

今後的創作活動，希望朝什麼方向前進？

奈良　雖然物理上要回到過去是不可能的，但我發現繼續保有以往的感覺就絕對不會失去任何東西。從這樣來看，回歸原點是非常正面積極的。我以前認為是將過去說得很美的人是執拗於將過去或是沒有進步的人，所以一度認為自己好像一直唱著數數兒的歌一樣，雖然我不知道那首歌數到多少為止，如果旅行時唱著歌，於是有人要求再多唱幾首，就這樣一邊旅行一邊生活下去的嗎？不同於完美地設計曲目的滾石樂隊（Rolling Stone）演唱會，而是一直都以現在進行式的自然方式，類似「明天也有，我會再來」的感覺。更自然地、演唱當下眼前實際的狀況，我開始覺得這樣也很好。

這次展覽算是「今天」，那今天就是唱到 3 了，到 3，下次就從 4 開始唱，就像是這樣的感覺。好比從前到各地方旅行的吟遊詩人一樣，在帳篷下面對著觀眾，一邊保持非常個人的關係邊唱歌。

對我來說，感受比表現更重要。即使是無法表現的人，也能擁有各種經驗。然後產生各種感情和思考。真正重要的是確實體會到「活著」這件事。我發現自己只是藉由藝術的表現體會到了，而我就是用這樣的方式活著。

> **我認為作品和作者的距離越遠，就越接近觀眾，更能發揮作品本身的力量。**

加藤磨珠枝　Masue Kato
藝術史家，立教大學文學部基督教學科副教授。專業為中世紀西洋藝術史、宗教藝術。著有《羅馬的聖克里索哥諾（San Kurisogono）教堂壁畫──中世紀初之殉教聖人畫像研究》《形象與力的人畫像研究》（合著，協助者）等書。

*本文為二〇一二年四月及七月個展開幕後由加藤磨珠枝進行採訪並整理而成。

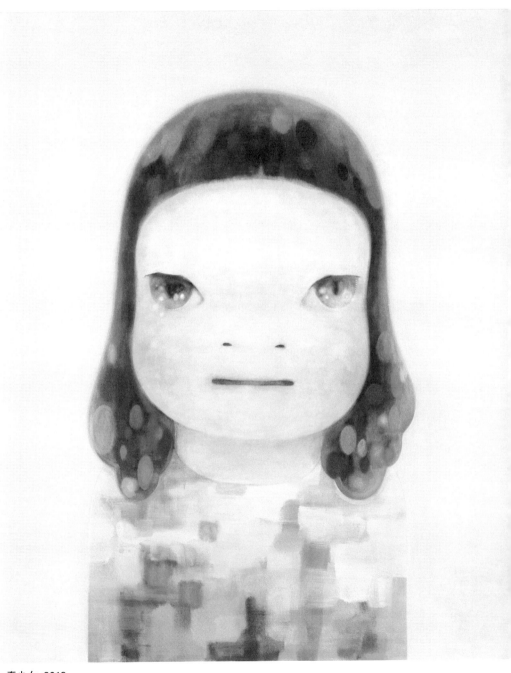

春少女　2012
壓克力顏料、畫布　227×182cm
就好像有個少女站在那裡一樣，讓人感覺到溫度的繪畫。
故意未完成的層次堆疊，讓人感受到少女心中的搖擺不定。

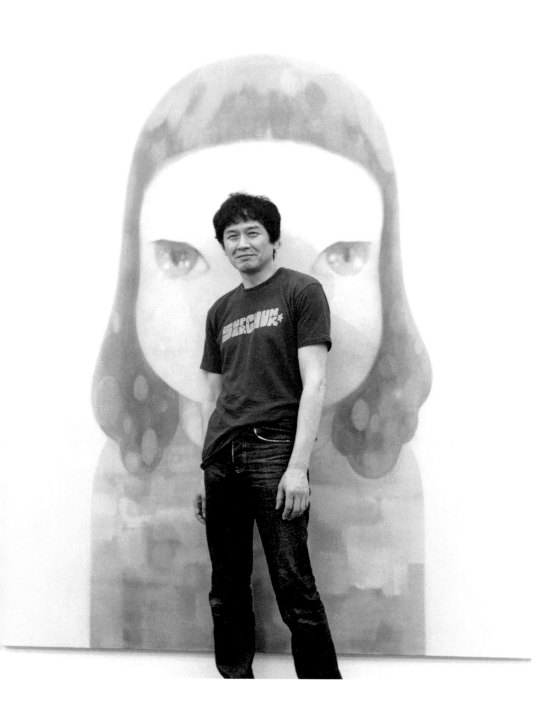

奈良美智　Yoshitomo Nara

1959 年生於青森縣，1987 年愛知縣立藝術大學碩士課程結業。
1988 年前往德國，於杜塞道夫（Düsseldorf）藝術學院取得博士學位。
2000 年回到日本，2001 年舉行個展「I DON'T MIND IF YOU FORGET ME.」（橫濱美術館及其他）。
2003 年左右開始與 graf 一起使用舊材料製作小屋樣式的裝置藝術。
2010 年的展覽「Ceramics Works」（小山登美夫畫廊）首次挑戰陶藝創作，
於紐約舉辦「Nobody's Fool」（Asia Society Museum, NY）展。
在世界各地發表繪畫、雕塑、大規模裝置藝術等多樣作品，
現正舉辦「奈良美智：有點像你，有點像我」（橫濱美術館，後續至青森、熊本）個展。

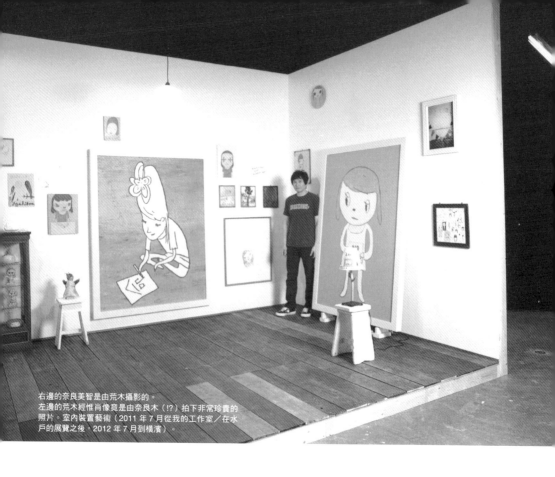

右邊的奈良美智是由荒木攝影的。
左邊的荒木經惟肖像竟是由奈良木（!?）拍下非常珍貴的
照片。室內裝置藝術（2011 年 7 月從我的工作室／在水
戶的展覽之後，2012 年 7 月到橫濱）。

荒木經惟 × 奈良美智

對談

奈良美智公開表示荒木經惟是他敬愛的大前輩，
並稱他是「在精神上支持著自己的人」。
兩人因為兩次的人物攝影採訪而結緣，
之間的情感交流，對奈良美智來說，是千金不換的。
這份情感應該也充分傳達給荒木經惟了吧。
他一來到展場就一臉期待、興奮，
也不等奈良美智到達就直奔展間。

荒木經惟=攝影　宮村周子=文　李韻柔=譯
Photo by Nobuyoshi Araki　Text by Noriko Miyamura

進入青銅雕塑的新作展間，荒木經惟馬上說：「哦！在這裡！哇，好棒喔！青銅雕塑耶，真不錯！」

看到新作品藏不住滿心喜悅的荒木經惟非常認真地看著每一件作品，並在大作《高挑的姊姊》（P22）前停了下來。

「臉好像變長了耶。好像也向外變寬了，長大了呢！而且……嗯，有點笑容了。以前看起來有點不理人、沉默寡言，而且有點目中無人。但現在好像在看我，會跟我講話了。發生什麼事了嗎？讓人有這種感覺呢！（笑）啊，這個好棒！」

擅長一眼看穿對方內心的荒木經惟，很快地脫口而出一句句的名言。「使用金屬材料讓印象完全不同了呢！之前的陶器雕塑看起來就像鄉下祭典的大鈴鐺，現在這樣很有紀念碑

的感覺呢！不管是放在福島或哪裡，不覺得都能讓人感受到『海嘯與輻射，你們這些傢伙，放馬過來呀！』這種祈願的感覺嗎？」

其實，全部的作品都是在東日本大地震之後創作的，所以會有那樣的聯想與現實也有某種程度的呼應。看著《深夜的朝聖者》，荒木經惟又說了：

「果然都是向前傾的。青森的那個大狗雕塑，也是有種視線投射而出，不覺得牠也好像在看著你嗎？這可是佛的境界。眼裡看著每個人，被看的人則誠心禮拜。嗯……有點危險呢！快變成宗教信仰了。（笑）根本就是在創作大佛嘛……哎呀！那這樣海嘯來襲時會不會只有頭滾下來呀！」

「他的作品原本就是會讓人想要自己說故事。說不定這（《杉之

> 把自己當成少女，而少女在畫自己的畫像，差不多就是這種感覺吧──荒木

子》也是災區倖存的那棵松樹？真想在那裡設個雕塑作品呢。

荒木接著還分析了少女們的內心。「這《節子貓》也很不錯呀！她深層的表情也是在笑呀！但有點不屑又詭異的笑容就是了。創作者本人也是個不會發自內心大笑的人吧。不過總是會想笑吧？（笑）他偶爾也是會想笑啦，不會發自內心大笑

（《LUCY》，P 21）雖然圓滾滾的，但她還是在壓抑著什麼。到底是忍著不生氣、還是忍住不大笑呢？每個作品都很不一樣，真有趣呢！」

荒木發現牆邊排放了為了製作雕塑而畫的素描，又再開口說道：「不知道為何我很喜歡這些雕塑前的素描草稿耶！像舟越桂的草稿我也很喜歡。在這些素描變成立體前，說不定他們都沒想過要把它當成雕塑呢！但他們沒有停止，還保有這種過程實在很好呢！像攝影也是，數位化之後就跳過底片的過程，幾乎連投注心力顯現的過程都沒有。這樣省略、縮短了中間過程是好的，就連鉛筆也必須是自己削的才行。」

表現出身處異國的寂寞

（接下來往裝飾有工作室小物與未完成作品的展間移動。奈良美智此時悄悄出現了。）

（《Yoshitomo Nara: Catalog Raisonné》）。

奈良　今天也請多指教。請隨意參觀。

荒木　不會啊！

奈良　那給我墨水跟筆吧！

荒木　所以才沉默呀！你傳遞出了身處異國的寂寞呀！雖然不討厭，但就是無法一直看著

荒木　那個時候你應該不會說德語吧？

奈良　（變得有點畏懼）荒木前輩會站在我的作品前真是不可思議。

奈良　「砰！」因為我是習慣邊說話邊拍照的，所以完全看得出這是沒有說話的樣子哼，是非常不可思議。

（二人看著正面的《In the Milky Lake / Thinking One》）

荒木　不錯耶！這俯身的動作，與其說是要參拜，更散發出慈愛感呢！沒有憤怒、不是悲傷，卻也不是歡喜。你的作品從你在德國開始，每個都算是自畫像吧！

荒木　沒那種事。但是呀，現在你的作品裡眼睛都是亮晶晶的！最早時眼睛不是閉著的呢！現在每個作品都會看著觀眾了呢！

奈良　嗯。我也感覺到自己的感情變得豐富了。

奈良　沒錯。原本打算畫少女，但仔細想了想，中途我才注意到原來這些都是自畫像。所以是本人變成少女，而少女在畫自己的那種感覺了嗎？

荒木　實際上如何？變得溫柔了嗎？

奈良　很溫柔呀我～（苦笑）

荒木　那我有點想跟你交往

荒木　這會讓人很開心耶！小朋友來的話，一定會跳上跳下的！（看著奈良美智）喂！我買囉！我花了三萬日圓買吧！年作品集（《Yoshitomo Nara: Catalog Raisonné》）

奈良　哈哈哈哈。

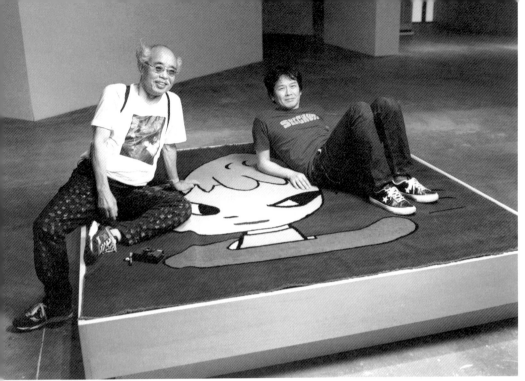

荒木經惟 Nobuyoshi Araki

攝影師。1940 年出生於東京。1964 年，寫真集《阿幸》獲頒第一屆太陽賞。《我的愛·陽子》、《感傷之旅·冬之旅》、《幸福寫真》、《可愛的 CHIRO》等，已發行了多達四百餘冊的寫真集。新作品《愛的露台》剛剛推出。

展覽會場的休息處，在奈良美智委託阿富汗製作的傳統手工編織地毯上，正在休息的兩人。

> 現在的畫不只是單方面投射出情感，也希望看的人能夠感受到——奈良

呢！（笑）我一開始看到你的插畫那樣的小畫作，結果竟然是用那麼大的畫具畫出的少女。每一筆都非常順暢地滑動，花了不少時間吧！

奈良　看起來很容易畫的東西意外地很花時間，有時候也能很快完成啦，每次都不一樣。我自己也覺得很不可思議。

荒木　這就是靈感來了沒呀。皮膚也很仔細地上色呢！這在暑假應該會超級大客滿吧！一定會有人指著作品說「這個是我！」之類的。（笑）

未來一定一片光明！

荒木　真難得。這種眼睛張開的《Let's Talk About "Glory"》。因為地震與核能問題讓你感到

憤怒嗎？最近，不只是私人問題，混亂、複雜的憤怒也跑出來了呢！

奈良　沒錯就是這樣。情緒變得不再只有一種了。變得有很多層次，憤怒與悲傷會混在一起跑出來。像這張雖是感到悲哀（《Under the Hazy Sky》，P 30），卻是那種抱著希望的悲傷。就像夏天那種熱得難受，充滿濕氣的感覺。

荒木　那是很深層的感受呢。不要說自己很悲傷嘛，你心中還是有個少女呀！或是說女人的原型。（笑）

奈良　就是這種感覺。現在的畫不只是單方面投射出情感，也希望看的人能夠感受到。

荒木　雕塑也是在看的同時會浮現很多故事來。那我們現在

奈良站在自言為力作的《春少女》前面，看著自己畫出的少女。

來拍一張最能夠代表奈良先生的少女作品的照片吧！結果好像全部都是吧？（笑）

奈良　《春少女》是我的力作喔！

荒木　啊！希望出現了。這不錯耶！未來一片光明唷！有種會出現好事的期待感，會有小朋友跳出來一樣。

奈良　確實看起來很高興呢！這邊的《我才不等到晚上》（P 34）是一半在生氣，一半在笑。

荒木　這個也很棒。雖然是很微妙的少女心，但你果然如實地表現出女性的心理變化。

奈良　到底是從哪裡知道這些事情的？（笑）我覺得比之前更表現出了一些溫度。我以前的畫是沒有溫度的。

荒木　很有親切感呢！嘴唇的線條柔和，像在說「來拍我」唷！以前的畫都是跟她說話、斜，去年倒塌，所以我把照片她也不理別人的。說不定拍了整理整理然後出書。從這裡開始就之後還會被她說：「我才沒有園的結束」。

這樣擺臭臉呢！」（笑）留學時代的作品不是給人像水泥房屋那樣冷冷的感覺嗎？現在是有點像木頭般溫暖的感覺……有說著「來吧」的樣子。變得有自信了嘛，你這傢伙。（笑）

奈良　真不好意思……

荒木　以後你的人生就會是玫瑰色的了，正在往好的方向進呢！在德國時雖變成了少女，但三一一大地震後你變成了一個豁達的龐克少年了。

女，但三一一大地震後你變成的風鈴響了，傍晚在長凳上下將棋的世界很好呀！

地震以後的變化

荒木　這是我昨天剛上市的新書（遞上《愛的露台》）。裡面是三十年來，我拍攝自家露台的記憶。它因為地震而傾進，每天都更有活力。身邊有很多事件發生是件很棒的事，因為結果都會朝著好的方向。

奈良　嗯，嗯。

荒木　狀況好的時候果然就該到國外走走呢！我一直說我家沒到外頭去。就像井底之蛙只會看到一片天空，我完全是城市鄉巴佬。那時感覺聽著酸漿市集（譯註：每年七月九、十日於淺草寺舉行的夏日市集）的風鈴響了，傍晚在長凳上下將棋的世界很好呀！

荒木　我到是沒有這種感覺耶！拍照也會有相同的狀況唷，有時就是會特別拍不好，或是想了一個豁達的龐克少年了。破壞它。但應該跟後三一一沒

奈良　在同一個地方用同樣的角度觀察，周圍的世界也會一直改變呢？

荒木　就是這樣。它們都有變化了。以我來說，周圍的人漸漸死去，但還是有好事發生。因為我朝著生存下去的方向前進，每天都更有活力。身邊有很多事件發生是件很棒的事，因為結果都會朝著好的方向。

奈良　地震後我有一段時間無法作畫，那時就一直想見荒木先生。結果你叫我到你攝影的現場去看看。拍攝時只有攝影助理與荒木先生，而我只是站在後面看著你們，不知道為什麼竟然有種被鼓勵的感覺。

44

> 無法作畫的時候，
> 我會特別想見荒木先生——奈良

什麼關係，現在呀，我不禁想著自己漸漸變純真是好還是壞呢？

奈良　荒木先生正在拍「幸福祈福」嘛！

荒木　肖像表現的是敬意，主要是要對方覺得開心。不過大家都還滿支持我的。譬如災區，因為我不是當地人是不能進去的。「這樣好！」要是我拍照時大聲說出這種話，一定會被揍吧！但是心靈受傷會自然表現出來。雖然我說過如果死了父親跟妻子，拍照技術會越來越好，而海嘯跟核能問題算是能與之匹敵的重大事件了吧！下次我要推出的作品集能感到精神滿滿。荒木先生其實很會畫畫，下次一起辦素描展吧！我想幫你選作品！

奈良　我光聽荒木先生說話就能感到精神滿滿。荒木先生就是在露台拍攝的天空，將我的

上，我都會在新家的屋頂上拍著東方的天空。東方的天空代表復興，還有我對東北地區的

奈良　並不是想著要這麼做才有這些舉動，而是做了之後就自然變成這樣了吧？

荒木　沒錯。地震後逃到京都時，我拍了一些枯山水（譯註：僅以大石和砂土表現風景的庭園形式）的寺廟，那與災區的光景沒什麼兩樣呀！讓我連續遇到這樣的景象。真是個不錯的人生旅途。

奈良　我會特別想見荒木先生

荒木　肖像表現的是敬意

奈良　「這樣好！」

感傷之旅做個結束。每天早

對談後續
「我從荒木先生身上學到了不變的強韌」—— 奈良美智

第一次接觸荒木先生的照片是《阿幸》（1962-63）。攝影師混入一群孩子們之中，拍出很有臨場感的照片。那種照片我是第一次看到，覺得非常棒。年輕時，心中總會有許多人生模範那樣的角色，其中永不褪色持續散發光芒的就是荒木先生了。我覺得自己從荒木先生身上學到了不變的強韌。比起接受新的挑戰，他把日常當成攝影來活。若換成我，就是換成畫畫與創作，如果可以辦到就太好了！

第一次和荒木先生見面，是我與草間彌生女士一同被拍攝時。之後就是荒木先生為了雜誌連載來為我拍肖像的時候了。在那次拍攝後，他約我一起去新宿喝酒，一位我很敬重的長者，竟然可以這樣要好。就算現在這樣見到他，我還是像以前一樣覺得他好厲害，能看到本人真好！

地震後荒木先生的「底片燒毀系列」照片，明

不是進入災區拍攝，但我們看來卻是非常靠近災區的景象。見過許多事物的人有其深度不會輕易隨波逐流，這點也表現在堅持用底片拍攝上，讓我非常欽佩。

雖然荒木先生說我的畫並不是非常表面的，能看到各種各樣的感情，但我畫出來的，要說我畫出作品的本質，倒不如說作品終於有了生命。過去我一直想著自己是在畫人偶，但現在我已經能畫出帶有感情的人了。能夠看出我有這樣的改變，真的讓我很開心。

荒木先生一直持續接觸老舊而美好的事物，我想他現在應該也在創作吧！實際拍攝的時候，他不只拍我的表情或者作品，我感覺到在那次拍攝中自己也成了他內心私小說的一部分。就像要把被攝者吞下肚一樣。這次有機會使用荒木先生的相機拍照，希望有好好地拍出些能看的照片呀！（笑）

草間彌生與奈良美智的
往復書簡

草間彌生與奈良美智是日本代表性的藝術家。
兩人之間有過好幾次的對談，對談中奈良美智曾說：
「體內湧現的靈感促使我去繪畫或雕塑，而這靈感是追隨著草間女士的路慢慢找出來的」。
在此為讀者介紹奈良美智尊敬、崇拜的藝術家草間彌生與他之間的書信往返。

草間彌生さま

前略 お元気でしょうか？
以前 お会いした時にも話したことなのですが
かって草間さんが単身ニューヨークへ渡リ、
オブジェ制作やハプニングなど、当時の新しい
波に身を投じながらも『絵画』を制作し
続けたこと、その思考と本能と手作業の関係。
それが28才でひとりドイツに渡った僕を
励まして くれたのです。

草間さんの NEW YORK 時代、美術は
どんどん観念的になって行きましたが
決して観念的な思考で本能や感情を
縛ることなく、自信を持って描き続けた
草間さんの 絵画は、素晴しく
感動的です。

①

這次展覽對奈良美智本人來說是非常特別的。舉辦的同時，他提出了想要與草間彌生對談的要求。但是草間彌生正在紐約出席個人展覽，不克出席，因此建議以信件往來的方式來進行。

②

近年の、精神がさらに解放されて
いくような作風にも惚れ惚れしますが、
なんと言っても、描くこと、作ることに対する
情熱に魅かれます。

欧米での個展ツアーを、僕はスペインで
拝見させて頂きました。美術館の中で
草間作品に見入る人々から感じられるのは
理屈ではなく、体で、五感で作品を
鑑賞していることでした。

暑い夏がやってきますが、
お体に気をつけて仕事して下さい。
また会えるを楽しみにしています。

2012年 6月 30日　奈良美智
※字が下手でスミマセン、…

草間彌生女士
前略　您好嗎？
以前見面時也與您聊過。過去草間女士曾約獨自跑到紐約，創作藝術或參與藝術活
動，投身這些新開活動的同時也持續創作「繪畫」。這份過去，本展與親自作業之間
的關係，鼓勵了當時一個人前往德國的我。
草間女士在紐約時，藝術漸漸變得抽象，但卻沒讓抽象觀念束縛了您的本能與感情，
繼續帶著自信作畫。那些畫真的日常隨寫又令人感動。
近年來，您在精神上似乎更加解放，我對您的作風更加欽佩，但前讓我感到魅力的是
您對畫畫、創作的熱情。
您在歐美的巡迴展覽，我參觀了西班牙那場。美術館中觀賞草間作品的人們。他們絕
對不是以理論，而是用身體、五官感受來鑑賞作品
炎熱的夏天來了，請您工作時也要注意身體。期待下次知您見面

2012年 6月 30日　奈良美智

※ 字醜請多包涵……

②

ジ...ツ
...ばらしく、
すてきですね。
私にとって
です。
...したともに
...。小犬
...ます
...ったりと。
...は クラシックス
...

①

奈良美智さんへ
お手紙ありがとう、
あなたがスペインで
私の個展をみて下さって
ありがとう。とてもカンゲキ
しです。私は今ニューヨーク
でいろいろなプランのため、
とても今のぞみです
でもだんをできなくて
すいません。
私は制作中、制作の
途中でや、旅行に
出ともはざんねんです

草間彌生　Yayoi Kusama

1929 年生於長野縣松本市。幼少時就常用點點與網孔創作奇幻繪畫作品，1960 年代即活躍於世界舞台。2012 年 7 月 14 日至 11 月 14 日「草間彌生──永遠的永遠的永遠」(松本市美術館，日本)，2012 年 7 月 12 日至 9 月 30 日「YAYOI KUSAMA」(惠特尼美國藝術博物館〔Whitney Museum of American Art〕，紐約)展出(已結束)。

あなたの前途は大きく、
世界にはばたいて
いて ほしいです
~~これが来~~
そして皆に好きなことで
いてほしいのです。さみしく
あなたどうか、私の事を
おもい出して下さ。
ではニューヨーク89
くさま

あなたの
はいつこ
ナラさんの
~~私 ナラ~~
大坊~~キ~~
なぜなら
私はあなた
をじっとみ
そうすと、
空想の
します。

給奈良美智先生
1 謝謝你寫信來。謝謝你在西班牙看了我的展覽。真的非常感謝
我現在因為在紐約有各種計畫，正在飛機上寫這封信，很抱歉這
次我正在創作中，做到一半得中斷，還得出國一趟，無法回你的對
談，真的很可惜

2 你的作品不管什麼時候看都好棒，跟你本人一樣非常優秀
奈良先生對我來說是很重要的人
因為在我心情低落的時候，都會一直看著你的作品《小狗》，
然後心情就會漸漸變得舒暢，在幻想世界裡得到放鬆

3 你前面的路很寬闊，我希望你能在世界舞台上展翅高飛
而且讓每個人都感到開心
如果你覺得寂寞，請想想我！
寫於紐約
　　　　　　　　　　　草間

REPORT

直擊青銅雕塑製作現場

奈良美智在這次個展首度嘗試的青銅雕塑，是先於愛知縣立藝術大學製作原型模，再於富山的黑谷美術進行後續鑄造。個展前三個月，編輯部拜訪了鑄造現場，請教奈良美智選擇用青銅創作的原因以及相關製作經過。

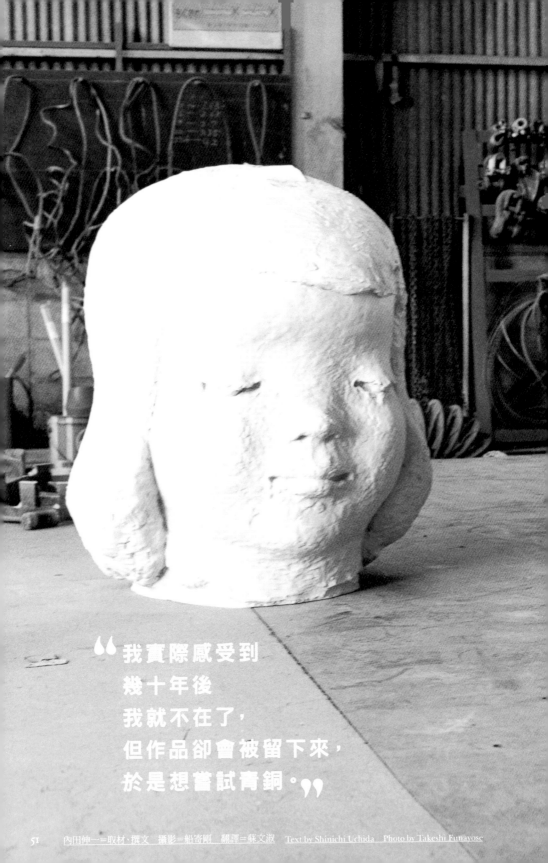

> 我實際感受到
> 幾十年後
> 我就不在了，
> 但作品卻會被留下來，
> 於是想嘗試青銅。

內田伸一＝取材‧撰文　攝影＝船寄剛　翻譯＝蘇文淑　Text by Shinichi Uchida　Photo by Takeshi Funayose

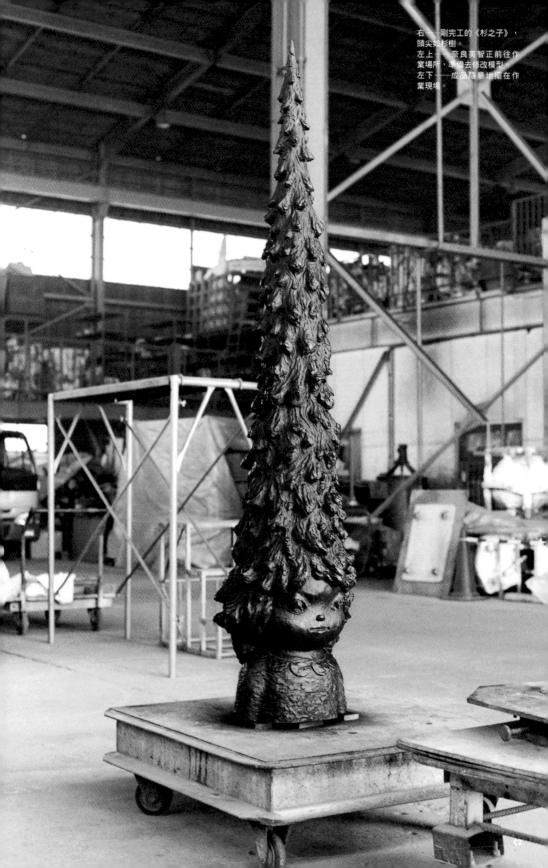

右——剛完工的《杉之子》，
頭尖如杉樹。
左上——奈良美智正前往作
業場所，準備去修改模型。
左下——成品隨意地擺在作
業現場。

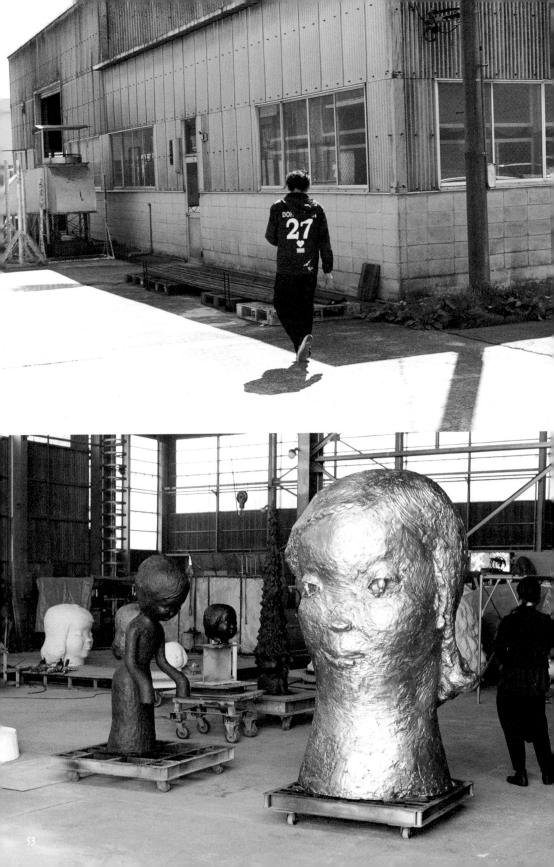

奈良蹲在青銅作品《深夜的朝聖者》前做最後檢查。

INTERVIEW

將奈良美智帶往青銅創作的幾個契機

—— 這一次為什麼會想要挑戰青銅？

奈良　我之前的立體作品所使用的，主要是ＦＲＰ（Fiber Reinforced Plastics，纖維強化高分子複合材料）、木頭或陶土等材料，不過在經歷了東日本大地震後，我恍然察覺到這些材質其實都很脆弱，同時也體認到也許作品應該要更單純直接地存在於日常中。與過去透過作品來表現出「當下」不同，而是希望我過世之後，作品卻會留存在這個世界中。這麼一想，幾十年後可能我就不在了，可是作品卻會被留下來。或者說，作品必定得要被留下來。在這種感受下，我開始接觸青銅這種材質。

—— 立體作品與繪畫創作之間，有產生什麼關係嗎？

奈良　稍微回頭去看二〇一〇年開始陶藝創作的那陣子，後來我才察覺，在那之前我參與了很多團體創作。現在已經有好些年沒一個人好好地面對畫布了。幾年沒碰後，不可能一下子就找回手感，所以也許我需要的不是畫布，而是更物質的、手一放上去就會自然進行下去的東西。這在我接觸到陶藝時，很本能地體悟出來了。

—— 具體而言，有什麼契機導致了這樣的變化嗎？

奈良　其實說起來滿單純的，對我而言，創作已經跨越自我滿足的階段了。現在有到國外參展的機會、有來自各方的邀約，也會見到一些平時不會見到的人，最初是自然而然地接受這一切，但是漸漸地發現這並非一般正常的生活方式。我現在所處的位置已經不是「單純地喜歡就去做」。當然就我而言，我並不覺得自己是倚賴藝術而在社會裡佔有一席之地的，但很明顯地，作品是會留存在這個世界中。

—— 所以那也算是個重啟與作品對話的過程囉！

奈良　嗯，陶藝算是全新的體驗，我學得很愉快；順著這種感覺，也重新面對了畫布，但就在那時發生了三一一大地震。那陣子，我也在準備自己作品全目錄的過程中，再度確認到以往的作品好壞摻雜，「啪」地停了下來。那時，我想起了愛知縣立藝術大學邀請我去駐村，很想「回到那裡，去找回與自我的對話」。至於選擇泥塑，不知道跟我在陶藝創作的過程中所感受到的某種疑惑有沒有關係，那使我更想做「塊狀」作品，而不只是一層表皮。

——所以那既是挑戰，也算是回歸原點，而地點恰巧就是母校也算是一種緣分吧！

奈良　真的，我有種回到過去的感覺。大家在大工作室裡各自忙著自己的事情，不交給對方來處理。我也再次感受到了自己會去管別人做什麼。我們一起打掃、一起在校慶時賣關東煮（笑）。由於駐村到三月底結束，四月驪歌響起時，我真有種跟大家一起畢業的錯覺。

——關於創作銅塑的過程？

奈良　其實除了一開始提到的得克服脆弱性這一點外，基本上對我來講都差不多，只不過是鑄造過程（素材）中所得到的一些什麼，又延續到畫布上，覺得自己又可以畫得出來了。

所以也許過過一陣子後，繪畫的腳步追上雕塑時，我又會想投入雕塑中吧！

——看來各種經驗都累積、轉化成為本身的資產了呢！

奈良　雕塑這種手法其實很傳統，不是什麼新的媒材或技巧，只是

> **也許是我當時想找回「與自我的對話」，所以自然地想用「塊狀」去創作。**

義，總是思考該怎麼表現媒材，而這已經成為了主流。在我心裡可能想要抗拒這種作法吧！這跟我以前故意把畫表現得簡單一點的過程很相似。

——所以雕塑經驗跟奈良先生本身所經歷的各種轉變都產生連結了？

奈良　在震災之後，所有事情都轉往同一個面向，我腦海中跑出來的是「切實」這兩個字。這一次，我並不是想要呈現一個完美的個展，而是把我目前最棒的狀態呈現出來給大家看。「完美」是從社會上的角度來看，但「最棒」則是當事人本身的狀態。所以我想，這次也許是我對自己最誠實的一次展覽吧！

那時，我想到彼此都安心地——後來順利重啟了與畫布的對話嗎？

奈良　一開始是用鉛筆畫，不過感覺不太順，畢竟才剛開始而已。總之，某一天突然又畫了起來，我覺得這跟學騎腳踏車很像。那時候，我真的感覺到從塑型的過程中所得到的感覺，與技術分開，就是創作的，就是創作與技術分開，就是創作的，就是創作的，一般差不多就好了」（笑）

奈良　現在的人太過執著於材質主

©二〇一三年四月二十七日，於富山採訪。

青銅雕塑製作過程

在愛知縣立藝術大學創作出原型模後，於富山的鑄造場後製。
讓奈良美智以自己的照片與文字，來解說青銅的製作過程。

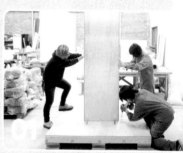

06_ 要把泥土雛模翻製成 FRP 模型，因此要先翻製成石膏模，再以石膏模去翻製出 FRP 模型。為了盡量完整地保留細節，先將調成液狀的石膏放進壓縮機中，以噴霧的方式噴到泥土雛模上。

05_ 幾天後總算雕塑好了泥土雛模，這件是《高挑的姊姊》。

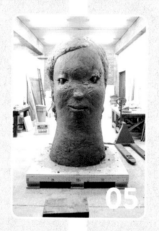

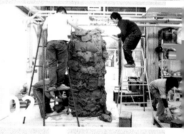

01_ 先以泥土做出等比例大的模型來當成青銅雕塑的雛模。通常會於中軸豎立一根大木棒，來支撐周圍的重量，不過由於這次的雕塑高度超過一公尺，只好改成柱狀承軸。

02_ 黏在承軸上的泥土差不多有一噸重！為了不讓它們掉下來，要以棒子之類的硬物槌打、夯實。這項作業非常能抒壓！

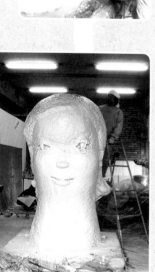

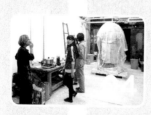

07_ 噴霧作業要進行好幾次，讓石膏的厚度平均。

08_ 在比較重的地方以木棒支撐，以免石膏掉落。

04_ 在濕布外面套上一層塑膠袋就可以收工了。收工後，當然要跟來幫忙的森本研究室的同學們一起吃拉麵啊！

03_ 在結束一天的作業之前，要用濕毛巾包覆泥土，以免乾掉。通常會用手帕大小的濕布來包，不過這個模型太大了，只好用濕浴巾跟毛巾被。製作時愈做愈大、表面積也增多，買了很多毛巾來補充。

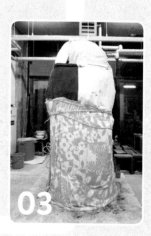

COMMENT

醞釀出奈良美智
創作青銅的契機

森北伸
藝術家・愛知縣立藝術大學雕刻系副教授

彷彿感受到他在創作
某種類似「地球」般、
包羅了萬千事物的物件。

　　高中二年級時，我在美術補習班上奈良老師的繪畫課，之後我們便一直保持聯絡。愛知縣立藝術大學一直有提供藝術家駐村的計畫，這次便邀請到奈良先生。

　　這兒的工作室是大家共用一個大空間，奈良先生一開始先從頭像大小的尺寸做起，大概是在摸索雕塑的表現方式吧？晚上，他會打開馬里尼（Marino Marini）、喬治・巴澤利茲（Georg Baselitz）等人的畫冊，來參考別人的作法。半夜時也會畫些草稿，也許這對於他來說是一種緩和心情的方式。

　　在他這次的大型作品裡，既有充滿了挑戰的新嘗試，也有延續以往脈絡的作品。當他在雕塑大型的圓臉物件時，給人的感覺好像是在創作某種類似「地球」般、包羅了萬千事物的物件。我對於他在表現眼神的執著、像用顏料揮灑在畫布上似地來使用泥土的手法印象深刻。他在掌握住繪畫與雕塑的共通性時，也挑戰了雕塑獨有的表現可能性。這對同是雕塑家的我來說，很有意思。

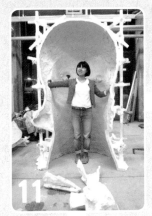

11

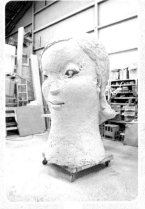

11_ 雖然比較大一點，不過很像剛做好一半的鯛魚燒吧？石膏模完成了！

12_ 接著在石膏模上淋上麵粉漿……呃，不，是塗上合成樹脂、並用玻璃纖維補強後，像把兩半的鯛魚燒闔起來一樣，組起模型。過一會兒後就可以脫模，留下 FRP 原型模（空心，在這步驟消滅掉石膏模）。圖為 FRP 原型模。

　　用這個 FRP 模去翻製成矽膠模，步驟跟 6 ～ 10 一樣。矽膠跟石膏的不同處，在於矽膠可以重複使用（保留 FRP 模型）。接著將液狀臘塗抹在矽膠模上，闔起兩邊的模型，得到臘模（空心）。將臘模埋在砂子裡夯實加熱後，蠟便會流出，如此一來便可以得到砂模（臘模消滅！）。

13_ 接著將液狀銅倒入翻製出來的砂模裡，把砂模打破後，眼前便出現了成形的青銅雕塑。只要再將表面的澆灌痕跡（湯口）等細節處理過後，將作品電鍍上自己喜歡的顏色便大功告成了！

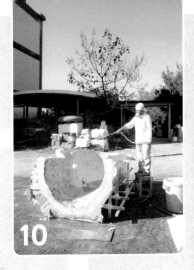

10

10_ 再佐以木棒補強。接著把模型分開來，取出裡頭的泥土雛模（到這裡，黏土原型就消滅了），清洗掉殘餘泥土。

09_ 最後一層是將溽濕的水性玻璃纖維，包在濕的石膏模上，提高石膏強度。

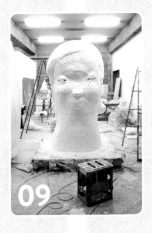

09

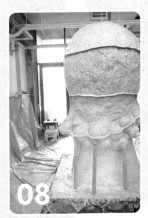

08

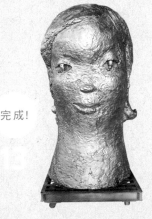

完成！

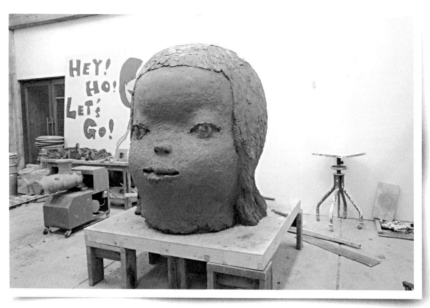

擺在愛知縣立藝術大學的大工作室裡的《小小壞心眼》。
這是最早鑄造的作品。

回思雕塑

創作者自述
與泥土的搏鬥

文・奈良美智

身為畫家，卻不知在什麼時候也做起了雕塑。

學生時期，我曾用厚紙板做過如拼貼般的面具，接著是小木雕、大木雕，再來是用珍珠板做成雛模、翻模成為FRP雕塑。我想對於我從一九九○年代後的雕塑作品有點認識的朋友，腦中印象應該都是光滑得如同工業產品般的FRP作品；至於比較近期的，則有以陶土創作的大雕塑。那些陶塑，是我對自己在那陣子很熱衷的有趣展覽方式──「集體創造展覽用的小房子，將作品散落其間」的本能性反作用。因為，我在那樣的創作中失去與孤獨自我對話

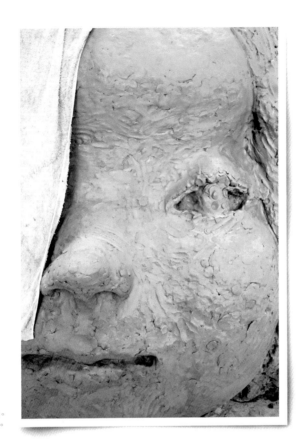

《LUCY》接近完成時的樣貌。
用濕毛巾蓋住，防止泥土乾掉。

的能力。泥土是一種毫無矯飾、沒有摻雜任何
工業加工的自然材質，可以像小時候玩泥巴那
樣容易親近；我想，應該能幫我找回與自己的
對話吧？而且在泥塑的過程中，我大概也能自
然地回到畫布上。的確，想畫畫的衝動又再度
拉高轉速，眼看引擎即將破錶，但就在此時發
生了地震。海嘯旋即湧來，眼前充滿無法想像
的光景。

在那麼悲愴的光景前，之前心中那種想「一
古腦兒創作出來」的畫簡直就像是雜耍。所謂
照著自己喜歡的、想做的、興之所至的生活，
令人感到羞愧。於是，就這樣，在陶塑過程中
所獲得的那股創作欲望也於焉熄火，連引擎都
關了。可是放棄創作豈不是更可憎嗎？不管怎
麼說，昨日之前的我必須要向明日延伸而去。

在這種情況下，我再度面對了泥土。我所選
擇的並不是需要高度技巧去燒製的陶土，也不
是經過燒製作業後只留下表層，中間為空洞的

《節子貓》的後腦勺上留著手刷過、拳頭打過般的痕跡，
透露出創作時用盡全力的過程。

作品。我所想像的是可以直接與之搏鬥的原始
土塊，而這就是泥塑。我靠著雙手把泥土黏上、
剝下，放棄使用任何道具，直接以身體去學習
可塑性的原理。也許這跟初學者一樣吧！不過
我很確定自己在面對泥土時，心中懷抱著無比
勇氣。回想起來，那已經無關乎技巧的高下，
而是超越經驗與知識的歷程了。這樣子的創作，
有幸於我的母校愛知縣立藝術大學提供六個月
駐村協助下完成。我在那裡所得到的，是超乎
技巧、彷彿以前剛入學時，眼裡看到什麼全都
閃閃發亮的、屬於新生特有的感性。

起初，我先不斷試做小型作品，讓身體掌握
住泥土的特性，不斷重複努力地將腦中所想的
東西透過物理性操作、化作可見形體。在練習
過幾件小件後，我很自然地移轉到大的尺寸，
那是比真實尺寸大出許多的頭像。我讓自己不
要去拘泥於細部，專心在整體表現上，把心中
所思化為形體。於是完成的泥塑上，生動地印

60

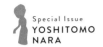

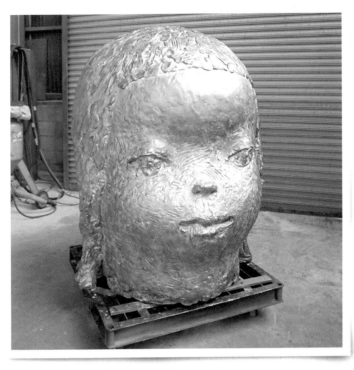

在富山的鑄造所完工後的《小小壞心眼》。
之後為了拍攝海報，送到橫濱。

記我與泥土的搏鬥過程。上頭留著雙手手指的痕跡，彷彿前一刻才剛觸壓過一樣。

當泥塑的雛模完成的那一刻，自我的創作性已然化為形體，無論是自我意識或客觀性彷彿都獲得了滿足，幕就此落下，精神上獲得終結。

之後，泥塑原型再經過鑄造，成為擁有金屬強度的半永久生命。雖然，這個作品是出自於當下的我，可是在抵達那之前的道路，我像是回到剛進入藝大時的自己，站在這個新起點上，我以（一種與當初完全不同的）真摯的態度與創作對峙，認真地製作出這些作品。而作品也超越了時空來到這裡，降落在眼前這個略顯得破舊的基座之上。

隨著翻模成為帶有剛硬質感的金屬物件，作品的表情明顯地跟用泥土形塑出來的時候不一樣。如果在那表情中，蘊含了當它還是泥土時所沒有的一些什麼，那麼它也許就可以說是一件「好作品」了。

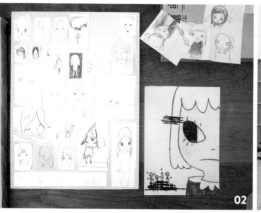

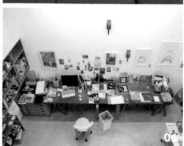

奈良美智的工作室風景

為了這次個展全神投入的奈良美智，
把在那須的工作室及愛知縣立藝術大學創作時的光景拍成照片。

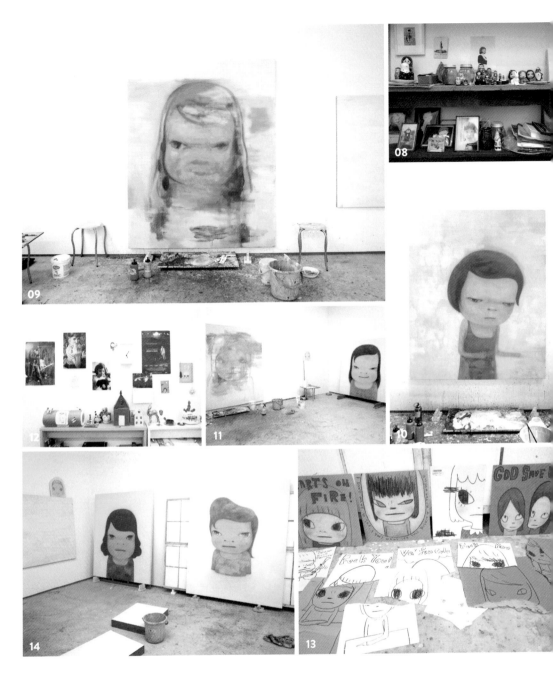

01_ 版畫作品《One Foot in the Groove》製作中。之後把文字全都塗掉就完工了。　02_ 將畫在便條紙等紙張上的草圖收集在一塊的地方。　03_ 在愛知縣立藝術大學駐村時，校貓「節子」常跑去工作室，所以奈良在愛知時期的畫作中時常出現貓。　04_ 那須的工作室。把唱片封面大小的畫作並列，確認數量。　05_ 等待被搬到橫濱美術館的一批畫作。左邊黑白的《Julian》並非為了此次個展所畫，現正於橫濱美術館的收藏展中展出。　06_ 用來收發信件等等的空間裡，牆上貼著福井篤、杉戶洋、Gelitin 等的作品與明信片之類的東西。有好幾個不同顏色的貓時鐘。　07_ 書房的窗外滿是綠意。在這次個展裡，重現奈良工作室的小房間中擺放的娃娃，也實際擺在這裡。　08_ 架上擺著奈良拍攝的照片與俄羅斯娃娃等。　09_ 並未呈現於此次個展的畫作，正在進行中。　10_ 繪製中的《Under the Hazy Sky》，手上尚未畫上拿著的子葉。　11_ 剛開始畫的作品（左）及已畫完的《我才不等到晚上》。　12_ 貼著柯特・寇本（Kurt Cobain）海報與擺放親友禮物的櫃子一角。　13_ 畫在信封背面跟唱片封面大小的厚紙板上的草圖。　14_ 已完工的《Blankey》（右）與《Young Mother》（左）。《Blankey》後頭是以窗框製作的《One Foot in the Groove》的支撐框架。

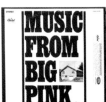

The Band
《Music From Big Pink》(1968)

The Band 是與巴布 · 狄倫合作的樂團，這張專輯在被暱稱為「Big Pink」的胡士托（Woodstock）郊外錄音室裡錄製。封面採用了狄倫的畫作（上圖右），連一個字也沒印。這種摒棄樂團跟唱片名稱的作法，較之 Hipgnosis（編註：Storm Thorgerson 和 Aubrey Powell 創辦）為平克 · 佛洛伊德（Pink Floyd）設計的《Atom Heart Mother》還早了兩年。這張專輯的藝術監製，正是以「I ❤ NY」的標誌聞名的米爾頓 · 葛雷瑟（Milton Glaser）。上圖的照片可能看不太清楚，唱片封套是在白底上，貼上一張框了黑邊的紙（僅限早期發行品）。

Donovan（上）
《H.M.S. Donovan》
(1971)

The Humblebums（下）
《The New Humblebums》
(1971)

這是令人印象深刻的獨特畫風。很多人大概都因為披頭四《The Beatles Ballads》（1980）的唱片封面而認識畫家約翰 · 派崔克 · 伯恩（John Patrick Pyrne），我則是因為 Donovan 的唱片而認識這個名字。曾找過唱片，不過當時沒有任何線索。我沒買畫冊，改買有「英國的C.S. N&Y」（編註：Crosby, Stills, Nash & Young 三人組成的美國樂團）之稱的樂團「The Humblebums」的唱片，這個樂團成員包括前 Stealers Wheel 成員葛瑞 · 拉菲提（Gerry Rafferty）。

影響了奈良美智的精采作品

唱片封面收藏

高中時代，
我的房裡沒有畫冊，
但有藝術。

如今在大書店裡都可以看到
各種外國藝術書籍的陳列，
就算是住在鄉下小鎮，
只要訂貨，
沒幾天，書也可以從海外送來，
這真是個幸福的年代呀！
我十歲歲時，還沒想過要買畫冊，
可是卻自然地從手邊的唱片封面上，
認識了藝術。
那些剛從國外飄洋過海來的新唱片，
是一窺新藝術的寶庫。
我聽著從揚聲器中流洩出來的音樂，
讓想像力盡情地奔馳在唱片的封面上。
我想這教會了我如何將心底湧出的形象
以超越語言的方式轉化為視覺。

奈良美智　文

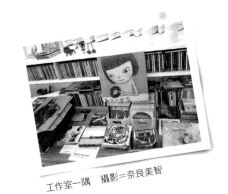

工作室一隅　攝影＝奈良美智

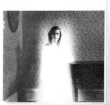
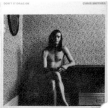

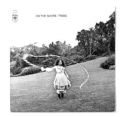

Chris Smither

《Don't It Drag On》（1970）

以邁克斯（Duane Michals）拍攝的四張照片組成封面，分別是動物面向的男人、精神面向的男人、能量面向的男人、神性的男人。這些畫面一直留在我心底，等到我開始學藝術後，才知道這位攝影師，心想「啊！是他耶！」

John Simon

《John Simon's Album》（1970）

到現在，我還是不知道畫封面的人是誰，不過從這封面上看得見當時嬉皮文化對於東方禪意的某種嚮往。至今我還是很喜歡這張的水彩色澤表現，以及印刷呈現出來的紙質。

Trees

《On The Shore》（1971）

由活躍於 1970 年代、曾為前衛搖滾樂團平克・佛洛伊德（Pink Floyd）設計《Atom Heart Mother》、《The Dark Side of The Moon》；為硬式搖滾樂團齊柏林飛船（Led Zeppelin）設計《Houses of the Holy》等唱片封面而知名的美術設計團體 Hipgnosis 擔綱。Hipgnosis 將藝術性帶入唱片封面……不，應該説他們提高了藝術層次。當我知道他們負責設計這一張時，很期待。雖然這個封面在日本不出名，但我曾經很喜歡這張跟攝影師馬庫斯・基夫拍攝的風格有點神似的作品。

Vashti Bunyan

《Just Another Diamond Day》（1970）

最近因為民謠復興風行，連帶地讓 Vashti Bunyan 的首張唱片重獲正視、也讓許多人認識她。看到在照片上加上手繪動物的手法時，我心想「啊，也能這麼做〜」不曉得是不是因為重獲重視，事隔 35 年後，她於 2005 年推出第二張唱片，封面採用畫家女兒的創作。

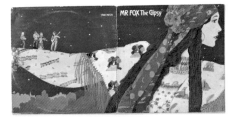

MR. FOX

《The Gipsy》（1971）

我在喜歡上龐克音樂前，迷過一陣子的英國民謠搖滾。這是由我本來就喜歡的民謠二人組所成立的一個樂團。團員站在穿得有點漂亮、有點嬉皮的巨大女性手腕上演奏，看起來很有童話風格。

Affinity

《Affinity》（1970）

一些我喜歡的唱片封面，諸如 Sandy Denny《The North Star Grassman and the Ravens》、黑色安息日（Black Sabbath）《Black Sabbat》、Beggar's Opera《Act One》，由皆由攝影師馬庫斯・基夫（Marcus Keef）所拍攝。他呈現出來的氛圍，與當時日本的寺山修司有某種共通的氛圍。

恩師、友人暢談
奈良美智的魅力

奈良美智身邊總是圍繞著無數的友人、恩師及學生。
透過他們所認識的奈良美智私底下的一面
看看身為藝術家／普通人的奈良美智魅力何在？

岡澤浩太郎＝編輯　葉立芳＝翻譯

櫃田伸也 ｜ 藝術家

將個人的喜怒哀樂及真實面轉變成創作，
為藝術帶來普及性

其實我沒有擔任過奈良美智的導師。不過他時常來找我（櫃田伸也在愛知縣立藝術大學附近的住家也兼工作室）。在我家看畫冊，或是吃吃喝喝。雖然不去上課，但總是為了做好玩的事情在學校裡晃來晃去。藝術祭時，最後也是站上舞台當主唱，每次都搶到好位置，所以才引人注目。而且他總愛召集一群人熱熱鬧鬧一番之後，又一個人脫離群眾，還說出「好寂寞哦！」這種話。有時像隻小狗，怕生又一直想靠近；有時又像隻貓，一副高傲的樣子。他身上同時有開朗跟陰沉的個性，搞不好他真的有躁鬱的傾向（笑）。

我想奈良美智的作品是以生活語言為原點。個人的喜怒哀樂或真實面，以喃喃自語或放聲大喊的方式創作出來，一點一滴累積，為藝術帶來普及性與強烈的訊息。將自己與社會整體的不安連結，這是大眾藝術的一大宗旨。因為自然災害與欺凌的發生，將人們推向不安，對奈良美智的認同越來越強烈，也將他更推上一層樓了吧。他不是還去參加反核運動嗎？看來他是覺醒了吧（笑）。

這次展覽的準備期間，他偶爾出現在我家，卻是在我家呼呼大睡。有時候不免會有「奈良也不年輕了啊」，而覺得他好可憐（笑）。但是他已經是十分成功的藝術家，我相信他會不鬆懈，一定會更有活力地繼續下去吧。

方舟　2003

Nobuya Hitsuda

1941 年出生。1985 年獲得安井賞。在日本國內外陸續發表作品的同時，也在愛知縣立藝術大學（1975~2001）及東京藝術大學（2001~2009）執教鞭。主要的作品展覽會為 2009 年《放學後的草原》（愛知縣立美術館、名古屋市美術館）等。

Column

櫃田伸也眼中的奈良美智展

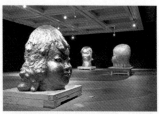

於橫濱美術館中的展示　攝影＝山田薰

總是在展覽中讓大家驚豔的奈良美智，這次最出類拔萃的應該是雕塑作品吧！他在雕塑上也使用了繪畫中的薄層堆疊技法，表現在如流水般強烈的表現主義或是手部的動作，或是將素材的質感明顯地現形於外。繪畫中總是表現出淚眼婆娑、欲言又止的模樣，而在雕塑中完全展現奈良美智長期壓抑的怒氣或生氣勃勃的樣子。與其說是完美地現形於不如說是終於付諸行動。過去以雕塑嘗試「與土的格鬥」，最終也以雕塑的形式展現成果。像是回顧近代雕塑史裡的梅達爾多·羅索（Medardo Rosso）或布爾德勒（Emile Antoine Bourdelle）一樣，充滿古典感。奈良美智這次回到最初的起始點愛知藝大，與學生們一起創作，吸取他們的精力，有種「大叔我才不會輸你們呢！」的感覺。（笑）

柴田元幸 ｜ 翻譯家

以普通人的語彙
構成堅固的世界

我所熟悉的是以 1960~70 年的搖滾、鄉村、流行音樂所組成世界。雖然我完全不了解對奈良美智帶來深遠影響的龐克音樂，但是那個時代往前一點，就像他搞自披頭四的歌曲〈Nowhere Man〉中的一句「a bit like you and me」（有點像你，有點像我）來為這次展覽會命名的音樂，過去曾風靡全世界。

也如同瑞蒙・卡佛（Raymond Carver）以住在美國西北小鎮裡的小人物的語彙，或是柴崎友香以日本都會中的粉領族女性語言所建構的小說世界，在奈良美智的展覽中也能感受到同樣強烈的氛圍。

就像〈As Tears Goes by〉（60年代瑪麗安・菲絲佛〔Marianne Faithfull〕與滾石樂隊合作的歌曲），以及「How Can You Tell Me You Are Lonely」（取自拉爾斐・邁克戴爾〔Ralph McTell〕的歌曲〈Streets Of London〉中的歌詞。70 年代中期，不管在英國任何一家青年旅館都聽得到這首歌）所描繪的，因為這些作品也使用了那些浸透到人內心深處的語言，與創作者共有的空間一下子變得更寬廣起來。

當然，就算不是使用這樣的語言，奈良美智的作品仍包含了對生存的不安與痛楚、想要反抗這些的意識、對世界上隨處可見的擾人事物難以抑制的怒氣，再加上超越這些情緒的活力，我相信大家也都會被深深吸引。

《Cambridge Circus》
Switch Publishing

Motoyuki Shibata
1954 年生。東京大學研究所人文社會系研究科教授。從事翻譯及寫作，《Monkey Business》總編輯。奈良美智在《Monkey Business》裡也有專欄。

作者圖像插畫 © 島袋里美

杉戶洋 ｜ 藝術家

以簡單易懂的方式整理龐大的資訊
並大量製作、發表

第一次見到奈良美智是在美術補習班，我對藝術的基礎概念有八成左右都是在當時學到的吧。但是我記得最深的是時常互相出借唱片。我們都喜歡一個叫 THE STAR CLUB 的團，現在也時有交流。

最近，奈良美智來我的工作室借宿時總是下雪。他好像很喜歡附近一家叫 Bronco Billy 的餐廳，沒有靈感時總是一直喊著「Billy! Billy!」。每次去他都一定會跟餐廳要那些擺在收銀台前給四歲以下兒童的玩具，然後裝飾在自己的畫前面；當他喊著「好冷」時，一定會躲到桌子底下睡覺。我們時常一起去美術館，但觀賞作品的時間總是很短。一個不留神他就跑到外面跟海鷗玩邊拍照等我逛完出來。不過之後到咖啡店休息時，他又能像是參觀了很久一樣，對畫的細節侃侃而談。

奈良美智的魅力，是將一直以來從很多人那兒得來的龐大資訊量跟得到的東西中，區分出重要及不太重要的，以簡單易懂的方式整理、大量製作再發表出來，而且一定會比原本更加精彩。但是現在因為資訊過多，來不及消化，感覺就快爆炸。直到最近出現了雕塑作品，讓我完全無話可說。

現在，我在讀安徒生或莫札特的文章時，跟他一樣喜歡上「便便」或「屁股」之類的單字，應該是期望純淨世界的人有的共通點吧？我想自己應該要好好學習那種平衡關係。

Snail　2011

Hiroshi Sugito
1970 年生。奈良美智在美術補習班當講師時的學生。主要個展有 2006 年「April Song」（揚吉雕刻庭園美術館），團體展有 2001 年「Painting at the Edge of the World」（Walker Art Center）等。

村瀨恭子 ｜ 藝術家

一直說「畫不出來」但又一直畫
完全陷溺在其中

在畫布前雖然是孤獨一個人，但是在某個隔壁間裡，好像又有「一個人」也一樣面對著未來（？），是奈良美智讓我知道這樣的感覺。大學時一臉開心地把筆記本上畫有貓以及魷魚乾女孩的漫畫拿給我看；在德國音樂開得很大聲的小房間裡，做著跟木乃伊一樣的雕像。不管是在大工作室或是別人家的桌上，在哪都能畫畫。嘴裡說著「畫不出來」但又一直畫，怎麼說呢？像是完全「陷溺」在其中。面對這樣與創作者本身從陷溺狀態切割分離出來的作品時，令人不由自主地全身起雞皮疙瘩。一踏進那樣的空間，臉頰會感受到像是禮拜堂裡的冷冽空氣。儘管視線中尚空無一物……令人肅然起敬。

波際（Emerald） 2012
Courtesy of Taka Ishii Gallery

Kyoko Murase

1963 年出生。主要個展有 2007 年的「蟬與角鴉」（揚吉雕刻庭園美術館）、2010 年「Fluttering far away」（豐田市美術館）等國內外皆有展覽。現居德國杜塞道夫。

福井篤 ｜ 藝術家

奈良美智最大的粉絲
是奈良美智自己

如果我是「從抒情搖滾到流行吉他搖滾」，那麼奈良美智就是「從民謠到龐克」。好像有點交集但是興趣又不盡相同，若說有一段時期我們共同崇拜的英雄是「中後期的 The Roosters」（編註：活躍於 1979-2004 年的日本搖滾樂團），我想奈良應該會同意才是。長時間在國際上受到許多人的支持，我想奈良美智最大的粉絲應該是奈良美智自己。看起來好像很簡單，但是做不到的人永遠都做不到。我很想向他學習。還有，雖然不是親耳聽到，但奈良美智曾說過我的作品「色彩溫度掌握得很好」。當時我覺得他了解我最在意的部分。就算沒有人說我的作品好，只要奈良美智能理解我，也許那就已足夠。

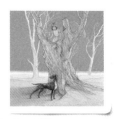

border dog 2012
© Atsushi Fukui
Courtesy of Tomio Koyama Gallery

Atsushi Fukui

1966 年生。奈良在美術補習班當講師時的學生。主要個展有 2009 年「I See in You」，團體展有 2001 年奈良企劃的「morning glory」（東京，小山登美夫畫廊）等。

川島秀明 ｜ 藝術家

他讓我第一次覺得
當個藝術家真棒

奈良美智是我在美術補習班的老師。不僅是美術，也告訴我們很多音樂與漫畫的事情，對我們來說，他就像個大哥；他也是第一次讓我覺得當藝術家真棒的人。借宿在他德國的宿舍時，看到他在只有一張床跟桌子的狹小房間裡擺滿了素描，那種嚴謹的生活，在我心目中成為「藝術家就是如此」的基準。看著奈良美智使用畫具塗繪與畫線的氣勢，盛裝與削去黏土的樣子，刺激我開始作畫，同時也覺得奈良美智的那種姿態充滿魅力。但我總是把藝術家的基準大大拉低，好像全都已被他看透，老是覺得很不好意思。對我而言奈良美智就是這樣的人。

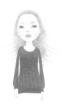

head wind 2011
© Hideaki Kawashima
Courtesy of Tomio Koyama Gallery

Hideaki Kawashima

1969 年生。主要的展歷有 2005 年村上隆企劃的「Little Boy」（Japan Society），2006 年的「Idol!」（橫濱美術館）等。

攝影 = 森本美繪

森北伸 | 藝術家

明明是很麻煩的人，
但卻不會讓人討厭，簡直是天才

從美術補習班開始已經認識奈良老師25年了。對我來說奈良美智是老師，也是大哥，更是遙不可及的藝術家；雖然有點臭屁，但我跟他也是平起平坐的朋友。我有些地方受到奈良美智影響，有時也互相欣賞，老實說，因為距離太近反而搞不清楚。奈良美智是個會大哭大笑、擁有強大能量的人。每天不間斷地創作是非常不簡單的事。但有時連續住在我家創作好幾週，有時一個人到處閒晃，讓人覺得他是個喜歡孤獨的人，但其實是很怕寂寞的……很麻煩的人啦（笑）；但卻不會讓人討厭，簡直是天才吶，總是不知不覺地就原諒他了。雖然創作出狗的立體雕塑，但奈良前世絕對是貓（笑）。

星期六的夜晚與星期日的使者 2011

Shin Morikit
1969年出生。愛知縣立藝術大學雕刻系準教授。主要個展有2010年「containers with rhythm」（松本市立美術館），團體展有2009年的「Kami 靜與動」（德勒斯登國家美術館〔Staatliche Kunstsammlungen Dresden〕）等。

丸山桃子 | 藝術總監

無法以言語表現的
獨特方式

高中時為了報考美術大學而進了補習班成為奈良美智的學生。因為在學校體驗到各式各樣創作的樂趣，也成為我選擇目前工作的其中一個原因。當時奈良美智所散發出的氣息及說話方式都非常獨特，無法以言語來形容，就算現在已經成為世上眾所皆知的名人，在我的心中奈良美智還是原本的樣子。如果有人要我畫出代表奈良美智的卡通人物，我應該會非常苦惱（笑）。以前我曾幫忙奈良老師在T恤上絹印，他為了表達謝意所作的畫，還掛在我家客廳（笑）。如果有機會，我想設計奈良美智展覽的海報、作品集或商品等等。

日本可口可樂「Qoo」

Momoko Maruyama
隸屬於博報堂 Creative Vox。製作出東京晴空塔「晴空妹妹」、日本可口可樂「Qoo」等代言人物。個人檔案照片就是代表東京晴空塔的「晴空妹妹」

中島英樹 | 藝術總監

十分雄偉
但卻非常纖細

與奈良美智認識是從吉本芭娜娜的《無情/厄運》開始的。當時對奈良美智的畫只覺得有點可怕。《NO NUKES 2012》封面的《春少女》，感覺似乎是東北的少女，好像是死了但還在人世間徘徊，也好像是看到我們自己。很高興看到奈良美智有這麼大的成就。總覺得他是自己一個人登上不存在於地圖上的濃霧中的高山北峰。雖然十分雄偉，但本身以及作品卻十分纖細，令我著迷不已。創作者（我也算？）是透過作品與人溝通。很想向他說「等我一下」（不能等嗎？畢竟爬的是不同的山嘛）。我會一直遠遠地以尊敬及感謝的心情看著他。

Re-CitF（Gray）

Hideki Nakajima
1961年生。擔任《CUT》雜誌、坂本龍一的一系列視覺設計。「中島英樹1992-2012」廣島大和Press展出到2012年8月31日。

海外策展人及藝術經理人暢談

奈良美智的魅力！

奈良美智以1988年前往德國為契機，在海外舉辦過許多展覽會，現在已經是國際級藝術家。
透過本文來看國外的策展人及藝術經理人眼中奈良美智的魅力。

編輯＝近藤亮介　譯＝葉立芳

Reuben Keehan

昆士蘭州立美術館策展人

擁有反抗精神及成熟洗練美感
雙重的魅力

　　第一次看到奈良美智作品的人會被那種新鮮感及活力給震攝住。奈良美智維持一貫的龐克精神，以真正的描繪力及結構力將虛無的塗鴉昇華成作品。他將青少年時期追求自由的反抗精神，透過成熟洗練的美感傳達出來，擁有雙重的魅力。

　　雖然奈良美智的作品也出現在澳洲大規模的展覽，也有人收藏，但大部分還是透過書籍的曝光。新普普藝術（Neo Pop）、超扁平（Superflat）、微普普（Micro Pop）等日本特有的當代美術類型，對於分析創作者如何配合各時代的潮流來畫分是有效的分類，但也同時限制了詮釋作品的自由。另外，奈良美智與海外的關係，與德國或美國西岸的後概念主義（post-conceptualism）的比較也十分重要。

　　這次的展覽，不僅喚醒人們對西洋繪畫及日本現代主義遺產的記憶，也證明奈良美智至今還是有許多的作品繼續生存發揮著影響力。長年累月看著奈良美智作品發展、進化的經過，應該會更加深觀賞者對奈良美智的理解。

Apinan Poshyananda

泰國文化部當代藝術文化委員會主任

跨出藝術圈，
向廣大的鑑賞者訴說

　　奈良美智呈現出在幻滅及混亂中生存的日本年輕世代的縮圖。過去牽引著亞洲經濟超級大國日本曾經有股推動力，卻將日本國民帶入不安的社會狀態。這不只是年輕人，而是每個世代的日本人都面臨的問題。易親近而可愛的日本漫畫、動畫、卡通人物影響了全世界，也象徵著年輕人的安心感及情緒安定的日本。另一方面，奈良美智在情緒壓力及憤怒中所描繪的少女形象，則反映出現代日本所抱持的不安及封閉感。被瞪大雙眼的少女凝視著，每個觀賞者都無法不被撼動。少女的神情暗示著家庭崩壞、虐待、猥褻、疏離感等，奈良美智跨出藝術圈，向廣大的鑑賞者訴說。

　　奈良美智參加過許多泰國的藝術計劃，包括 SOI Project 及泰國藝術大學（Silpakorn University）等。泰國南部的海嘯災害一週年紀念時，巴東海灘上奈良美智創作的雕刻作品《Phuket Dog》，對泰國國民來說不僅是一個象徵，同時也成為觀光名勝，對泰國社會有莫大的貢獻。

Reuben Keehan
1976年出生於威靈頓。奈良美智也與 graf 一同參加過的亞洲太平洋現代美術三年展的第七屆共同策展人。主要企畫有2011年「草間彌生：Look Now, See Forever」（昆士蘭州立美術館）等。

Apinan Poshyananda
1956年曼谷出生。主要企劃有2007年「泰王國‧現代美術展 Show Me Thai~ 泰想看」（東京都現代美術館）、2008年「Siam Smile 的遺跡：藝術＋信念＋政治＋愛」（曼谷藝術文化中心）等。

新普普：普普藝術後的藝術風格，日本代表包括了村上隆、中村政人、奈良美智等，於90年代前後崛起的藝術家。
超扁平：2000年，村上隆所創造出來的用語。
微普普：此名稱來自2007年日本藝術評論家松井綠在水戶藝術館所策展的「前往夏天的門：微普普的時代」。

Tim Blum + Jeff Poe

Blum & Poe 畫廊總監

奈良美智是以深遠的方法
捕捉人們情感的作家

我們是在 1995 年 SCAI THE BATHHOUSE（東京）的個展上與奈良美智認識的。

至今我仍鮮明地記得，那時看到浮在藍色水面上的黃色浴缸中，穿著紅色衣服的女孩像是坐在小船上一樣坐在浴缸裡的繪畫。奈良美智的作品總是能夠進入人們記憶的深處。觀賞者被繪畫吸引，不知不覺地進入自己的內心深層。在認識奈良美智之前，我不知道有可以如此以深遠的方法捕捉人們情感的創作者。我覺得人們看的是奈良美智作品裡純粹的視覺及精神中展現出來的東西。

我印象最深的作品是 1997 年在 Blum & Poe 畫廊的個展中發表的，以等間隔的方式將小小的頭排列在牆上的裝置藝術《Heads》。不僅是奈良美智的代表作品，也整合了他所有的思考創造。換句話說，他將日本的文化史（如可以讓人聯想到手工製作的能面），融進最近的漫畫及動畫、戰後的御宅文化，再與他自己內心湧出的情感結合，最後開花結果成為完美畫作。

透過我們的畫廊首次將奈良美智介紹給美國大眾之後，他馬上就以與 LA 很有緣的創作者身分廣受歡迎。1997 年，保羅‧麥卡錫（Paul McCarthy）請他與村上隆到 UCLA 共同授課時，兩人在西岸生活及創作。奈良美智與洛杉磯的關係可說是長久而特殊的。

Arne Glimcher

佩斯藝廊創立者

奈良美智所繪的「孩子們」
已長大成為世界公民

第一次跟奈良美智見面是在紐約的亞洲協會（Asia Society）的「Nobody's Fool」展上。

他是日本戰後出生第一批的「鑰匙兒童」。在廣島的陰影及戰敗後對日本的歷史、傳統評價降低之時，這些父母總是不在家的孩子們，創造出屬於自我的現實。漫畫與繪本的世界是鑰匙兒童的祕密基地，也是現實生活。另外，受到美國流行音樂的感召，作品中反覆出現美國流行音樂的歌詞。奈良美智所繪的「孩子們」，以擁有具體意義的西洋文化取代因為社會混亂而產生的疏離感及被剝奪的權利，對戰後日本的大眾產生影響。超越身體限制追求成長，擁有表現自我的理由及迫切感，支持著奈良美智作品的故事性。

奈良美智的繪畫本質上與觸感有相當關連，與許多遵守普普藝術、排除一切手工痕跡的同世代創作者相互對照。雖然使用了讓人聯想到波納爾（Pierre Bonnard，1867-1947）或羅斯科（Mark Rothko，1903-1970）的顏色與筆觸，但在主題上加上發光效果。除了擁有西洋繪畫的要素，孤獨的形象、景深的缺乏、繪畫般的文字書寫，表現出日本的傳統藝術，非常具有詩意。奈良美智是具有古意又創造出嶄新形象的畫家。

在這個所有界線都漸漸模糊的全球社會中，他的作品有著固有的傳統。現在的「孩子們」已經長大，成為能夠大聲談論著個人的過去及更美好的未來與夢想，能說多國語言的世界公民。

Tim Blum and Jeff Poe
Tim Blum，1964 年生於西維吉尼亞州。Jeff Poe，1967 年生於加州。1994 年共同成立 Blum & Poe 畫廊。
攝影＝ Margaret Jakschik（左），Sam Kahn（右）

Arne Glimcher
1938 年生於明尼蘇達州。1960 年設立佩斯藝廊（The Pace Gallery），同時也是電影導演。佩斯藝廊將於 2013 年舉辦奈良美智的個展。
Portrait photo by Ronald James, Courtesy of Pace Gallery.

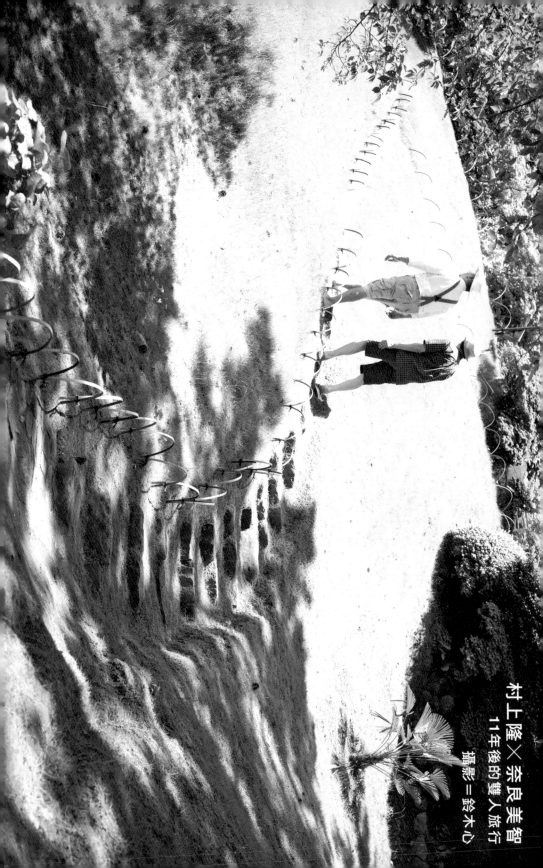

村上隆×奈良美智
11年後的雙人旅行
攝影三鈴木心

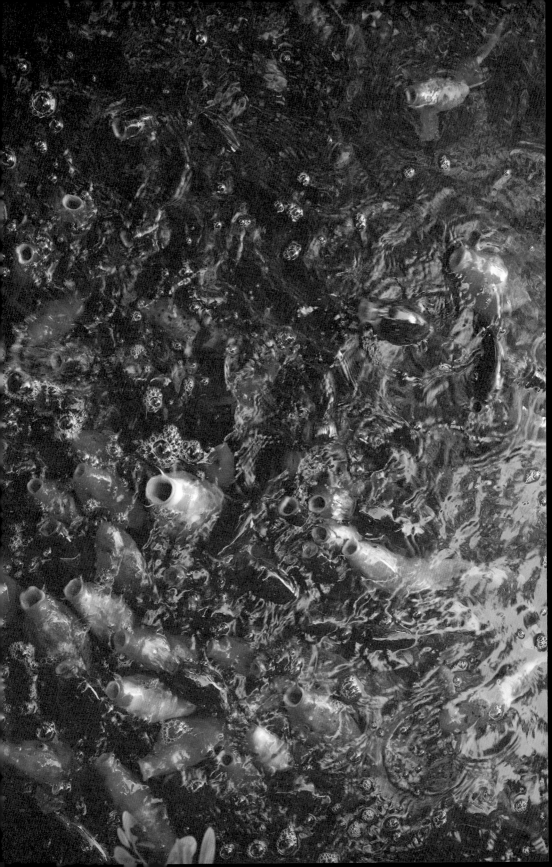

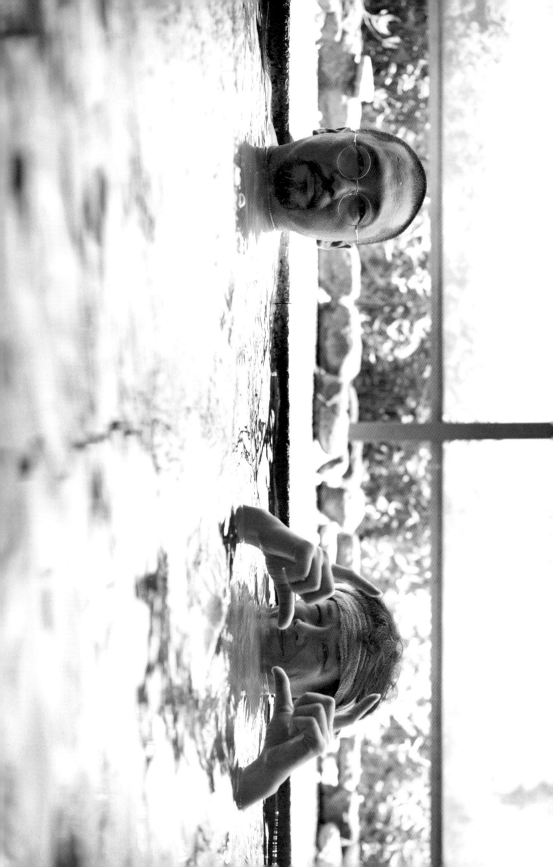

〔再次的溫泉對談〕

村上隆×奈良美智

宛如「同父異母」的藝術家，各自的軌跡

二〇〇一年村上隆與奈良美智的「溫泉對談」刊登於《美術手帖》的十一、十二月號，距今已過了十一年。

旅行目的地從上次的鬼怒川溫泉，換到了面對相模灣的熱海老溫泉旅館大觀莊，村上隆自稱為「同父異母兄弟」的兩位藝術家，展開了闊別十一年的溫泉對談。

—十一年前《美術手帖》的專題報導中，請到奈良美智與村上隆到溫泉對談。當時奈良美智在橫濱美術館[1]、村上隆在東京都現代美術館[2]都舉辦了個展。而今年，奈良美智於橫濱美術館[3]、村上隆在卡達的美術館[4]，又分別舉行了個展。兩位雖然各自活動，但週期上卻好像有所重疊，今年就正好是這樣的時間點。過去十年裡發生了什麼？未來十年又會如何？我們希望透過睽違十年的溫泉對談，來聽聽兩位的看法。

村上隆（以下簡稱 M）嗯～。好睏哦。可以躺下來邊打滾邊聊嗎？

—村上先生，上次對談也是躺著呀！

M 欸？

奈良美智（以下簡稱 N）我記得上回吃飽飽後很快就睡著了。

M（讀著十一年前的《美術手帖》）皮膚好有光澤哦。

N 無論大小，村上先生真的

N 好年輕。都十一年前了！

M 奈良，看起來好帥氣！

N 真的耶（笑）。這十一年來，像是基本態度之類的，我覺得自己沒什麼改變，倒是村上先生成立了 Kaikai Kiki，改變的幅度很大吧？

M 終於開始拍電影[5]是個改變，還有一個很大的不同，應該是我開始收藏奈良的作品！

N 對哦，可能真的是這樣。

—是嗎？好像知道的人不多？

M 從買下《點燃心火》（Light My Fire，二〇〇一）那天開始的吧！在小山（登美夫）先生那裡，連（奈良的）陶藝作品我也買了不少。我可是日本國內奈良美智數一數二的藏家呢！

N 收藏很多我的作品。在日本，很多人擁有我默默無聞時的作品，因為價格不貴，作品規模也很小。但是他連大到不行的裝置藝術也收藏，連我自己都很驚訝他「還真敢買啊」。

—奈良先生也有在收藏嗎？

N 我的收藏也很多。

M 哇喔！自泡沫經濟崩潰後，特別是對於購買（作品）這種行為，社會觀感似乎不是很好。不過透過買作品，觀賞的方法與體驗都會有所不同，可以更貼近創作者的本質。

—不是為了自己的創作嗎？

N 以結果來說，有時會如此，但是也不僅止於此。

M 收藏與單純批評是完全不同的體驗，其中包含著對「何謂藝術」這個問題的答案。體

岩渕貞哉（《美術手帖》總編輯）＝採訪　岡澤浩太郎＝編輯　褚炫初＝譯　Interview by Teiya Iwabuchi　Edit by Kotaro Okazawa

N　驗是能超越脈絡的呀。

M　收藏使得藏家也能夠參加創造作品的過程。該怎麼說呢?就像是進到創作者的工作室吧!所以說,昂貴的作品其實也沒那麼貴啦!因為那是台時光機器呀。

N　就端看它是否由最接近真實的東西所構成的。

N　無論是收藏作品或閱讀書本也好,都是要看得多才有辦法進入(創作者的作品世界)。不過,能否從那個世界回來,就要看個人的專業與否了。只成為藏家而回不來的人非常多,但也可能拜這些人所賜,被稱為藝術家的人才能生存下去,雖然我認為當藝術家是最了不起的,但身為藝術家就絕對不能回不來。

M　藏家在立場上可說是最佔優勢的了。他們可以將藝術家經歷過冒險的記錄或衝擊性的

經驗這樣擁有驚人價值的事物放在自己的身邊。收藏這件事,就好比用一條確切的時間,把一個國家或自身興趣所構成的世界觀與自己穿刺成串。真的就是一箭穿過去的感覺,所以奈良美智的歷史也能以此穿透成串。我的收藏中有一跳。

N　對。真是吃了一驚。也不能說我是回歸到日本傳統……該怎麼說明才好呢?

現代的作品,還有各式各樣的小玩意兒,以及像是當代藝術之類的。但這些作品都已經跨領域的了。譬如買下一個德國創作者的作品,你會發現它深受美國漫畫文化的影響,再以此深入來看德國漫畫文化,可以做出一些批判;但總是不著邊際,因為它已被厚厚一層表面給鞏固著,大致是這種感覺。而奈良先生與我這一代,是與漫畫及日本次文化等互相混合,所以表面看似輕薄、卻出乎意料是首尾連貫的。

日本陶藝,其中有古董,也有

M　真的很巧,兩人在之前從沒聊到這些事情,結果竟然都對完全相同的東西在下工夫。

N　是的。對同樣的事情下工夫、看著同樣的東西、儘管探究的方向截然不同,但「如果這麼思考會到達什麼樣的目的地」這部分卻極其相似。

M　我本來很有自信,認為自己的收藏很厲害。沒想到和奈良聊起來,當場有種「完蛋了!」的感覺。因為我只是

N　我知道,隨著村上先生對我的收藏越來越充實,我也會變成被歷史穿刺成串的狀態。

M　大概兩年前吧,我們在台灣 GEISAI 碰面時,奈良先生也聊起了陶藝,聊到這件事讓我嚇了一跳。

**我曾覺得自己好像差一點
就要不行了——奈良**

M　在收藏,奈良卻已經實際創作了,真是讓我大受打擊啊

N　(笑)!

M　這次的(橫濱美術館)展覽作品裡,也有好幾件我想要的雕塑。

N　銅鑄的那些?

M　對。

N　可是,青銅的作品外觀與過去有很大差異。為什麼村上先生會覺得好?那跟以前的

在二人皆參展的 2000 年「GENDAI」展合影
(耶茲多斯基城當代藝術中心〔Centre for
Contemporary Art Ujazdowski Castle〕華沙)

N　FRP 或木雕完全不同啊。

M　我覺得很棒的地方在於讓人很確實地感受到，那種很認真地去挖得更深的感覺。因為我也很認真在從事創作，知道追求深度時自己的內在會進行的沉潛。若不是認真地去做，就會弄得一塌糊塗。

N　我很清楚那種一塌糊塗的感覺。特別是當作品一件一件邊創作，但這些都被拋到後面而背離了。其實我應該與那個自己進行更多對話，然後創作出作品來才是。所以才藉著作陶器、捏黏土，再次與自己對話，探索如何「回去」。

M　是這樣沒錯，就是四、五六個月的時間創作，但第一步

N　沒錯。

M　這次是在大學裡創作的？

N　沒錯。我雖在大學 [6] 待了推出的過程中，更是實際碰到有很多人就這麼倒了。

M　就算外行人也能理解這點吧！因為推特上有很多「銅塑陶器、捏黏土，再次與自己對話，探索如何「回去」。可見連出作品來才是。所以才藉著作時間，也許這就是所謂的專業自己進行更多對話，然後創作而背離了。其實我應該與那個外行人也能感覺得到啊！

N　曾經有段時期，我年前無法創作的那段日子嘛。

N　對、對。

M　你說到重點了耶！是整個脫胎換骨了吧！還有，奈良先生一直都是獨自創作，我在橫濱美術館參觀時想著，一個人可以做到這樣真不簡單。「這個作品，沒有好好整理心思根本就畫不出來吧」（笑）。你創作的手腳好快喔！因為作品的製作，反過來他們也會幫我是先從讓自己融入那裡開始。因為我沒辦法像村上先生那樣指導很多人，取而代之的是以面對面相處、整天都待在一起的感覺去教學。不過也只是看起來像在教的樣子。實際上還是為了自己的創作在忙。我們會跟他們一起掃除、幫忙準備創作的前製作業，建構起一種平等的關係。這樣一來此都有很長的時間可以進入作品、極為專注地、某種程度上形成了彼此相互競爭的環境，受

覺得「再這樣下去，我是不是就要不行了」。透過與志願者一起共同創作，隨著那樣的活動越炒越熱，事情進行越順利，反而越看不清楚自己。是創作的手腳好快喔！因為作品本就畫不出來吧」（笑）。你看起來輕柔，看的人根本不會察覺創作時的驚人速度吧！

N　是啊，我想觀賞的人應該不會知道。我把創作時迷惘徬徨的時間省略了。如果只用物理所需的時間來進行就會變快

啊，我曾經覺得自己好像差一點就要不行了。本來我總要不清楚自己。是看起來輕柔，看的人根本不會

N　是啊，我想觀賞的人應該雖然小卻最重要的自我，一邊對話一

感覺。特別是當作品一件一件邊創作，但這些都被拋到後面出來了。但能走到這步需要花時間，也許這就是所謂的專業吧！不過話雖如此，空有技巧也是不行的。

M　沒錯。用最短的時間就可以畫自己進行更多對話，然後創作自己的樣子。實際上還

這對我不僅是很好的經驗，受

東京都現代美術館的村上隆個展（2001）。
前為《DOB in the Strange Forest（White DOB）》（1999）、後為《727》（1996）

益良多。等到好像感覺到彼此關係平等時，我就會突然變得嚴格（笑）。不過得到這個程度，才可以暢談各種事情。

M 你與 graf[7] 進行亞洲巡迴展的那陣子，有一種類似再生循環的感覺，與其說是探討某個作品，反而比較像是建構環境的運動。我覺得這是奈良先生在創作上，讓自己保持在良好狀態的方法，就是置身於單純無暇的空間，用很精準的分寸，擷取附著在其中有如空氣般的要素。這次雖然以同樣方式又嘗試了一回，但我感受到其中巨大的蛻變。

N 我自己也非常清楚，之前有些表面上看起來還滿討小孩或年輕人喜歡的要素在其中，但這次不只是年輕人或美術的相關人士，還有人生經驗豐富的人。這感覺像是從內在不斷滲透出來。與過去所作的相反，這次我想看看是否能夠觸動那些擁有豐富人生閱歷者的心。

M 原來是這樣。所以之前才做陶藝作品吧！然後躲回那須，又開始作畫，我忘記在哪兒了，你曾經拿給我看吧？

早期的奈良 具有符合安井賞的脈絡啊 ——村上

N 有張照片我跟村上先生被拍到滿臉笑容地在看似是 VOCA[8] 的會場上（P.81。實際上並不是 VOCA 展），我曾經入圍安井賞[9]哦，村上先生曾經與我同時參加過 VOCA 展嗎？

M 不知道，因為我落選了。

N 我也沒被選上啊！應該說，我從沒得過什麼獎。

M 你知道嗎？

N 欸？不知道！好大的打擊

M （以歷史上來看）像有元利夫[10]嗎？早期有點唐納德·貝克勒（Donald Baechler）[11]的味道吧？

N 貝克勒吧！

M 貝克勒！

N 奈良是突然冒出來的吧？

M 我跟藝術獎項好像比較沒有緣分。

N （笑）。是哪件作品啊？

M 是《DOB君》。一公尺乘以一公尺的紅色《DOB君》入圍了安井賞。我是不是要在履歷中把「入圍安井賞」寫進去呢？

N 寫成「入圍 VOCA 展，但沒得獎」那樣嗎？

M 這樣啊，奈良先生剛開始覺得自己是「拙巧」嗎？

N 嗯，就是有點要打破技巧性。

M 正因為這樣才有點符合安井賞的脈絡啊！

N 也符合日本近代的脈絡，但我無法讓時下年輕人知道日本的近代創作者。每次跟大學老師櫃田伸也聊起近代創作者，杉戶洋就會好羨慕，每個名字對他而言都是第一次聽說，好比說「我從來沒聽過萬鐵五郎[12]的名字」那樣，我連名字也唸錯（笑）。（譯註：「萬」的姓氏發音為 YOROZU，與一般唸法不同）

M 我本來也以為是那樣唸啊（笑）！不過，我認為最近的藝術大學學生很多都不曉得吧？

N 跟日本說的「拙巧」（譯註：日文「下手上手」主要用於繪畫與音樂演奏的語彙，意指看、聽似不高明，但具有個性及特色的作品）不太一樣，感覺上連創作者也是。研讀歷史也像是一知半解，當代的流

如果要說，可能算是唐納德·

（前承）行創作者的名字大都知道，但大約二十年前的藝術家就不認識了。我們看萬鐵五郎，不斷接受西方的影響，轉變多種創作風格，在沒有賣得好不好那些市場導向存在的年代，做實驗應該也比較簡單吧！之後才在最後回歸到南畫（譯註：源自於中國的南宗畫，日本江戶中期以後的畫派，亦稱文人畫）的路線。我可以用俯瞰的角度去看萬鐵五郎的一生。那樣的生活方式、處於什麼都沒有的狀態下的那些人，對我影響很深。還有戰後的松本竣介[13]也是。

M　也受到松本竣介的影響啊，原來如此，我明白了。

N　有喔！不過，相較之下，當時念美術的學生應該都很一致地受到影響吧？其中直覺較強、眼裡只有當代的傢伙們，就丟下畫筆走向觀念藝術那條路了；我想自己之所以會持續畫畫至今，是因為在那時候沒有把筆丟掉的關係吧！

——談到藝術大學的學生！

日本藝術系學生的技巧，以世界標準來看算高明嗎？

M　現在的藝術系學生不行啦！完全不行。水準低落到令人吃驚，真的很糟。不過東北藝術工科大學學生很不錯。

——所以地方大學的水準還比較好吧？

M　畢竟沒考上藝大的怨念影響深遠啊！這樣的傢伙反而內在堅強，不管怎樣都會找到目標，勇往直前。

N　我也感覺到愛知縣立藝術大學的新生在技巧上也變差了。可能受少子化影響、競爭變少也不無關係。我年輕時有段期間曾經拚命地磨練自己的技法，往後不時深感都是拜那所賜才能成為專業畫家。進入大學以後，什麼都不懂就開始……

M　件事本身也非常有趣；看到前人使用相同技法表現的畫作會很感動。僅僅覺得好厲害那是沒用的，一定要被感動才行。有了那些背景，經過三十年，才能迅速構成作品、以最短的距離去完成，可說是終於能理解磨練技巧的意義了吧！

N　不想在日本舉辦。即使受到「想請您負責威尼斯雙年展的日本館」邀請，村上先生也會拒絕嗎？

M　好像非得要白紙黑字，答應我「隨我自由發揮就可以」，是「明明是日本館為什麼贊助的是卡達？」那樣（笑）

——奈良先生怎麼看卡達個展呢？

《五百羅漢圖》的真正意義在於成為大眾的作品——奈良

M　奈良先生上次在橫濱美術館的個展有十萬人去看？

N　對，差不多九萬七千人。

M　我（東京都現代美術館的個展）才三萬人來。

N　不會吧（笑）。

M　真的，真的。這讓我很洩氣，從此沒有在日本的美術館正式辦過個展，到現在也完全……

N　卡達的個展呢？實際參觀人數好像也滿少的。

M　不過，我覺得人數不是問題，而是表達的方式。問題是怎麼讓人看見盒子裡面的東西，也就是內容。

N　不，我覺得是問題。

N　對我來說那具有某種劃時代的意義，本來有很多感想要寫，不過完全沒辦法好好把文……

N 章整理出來。但首先想要說的是《五百羅漢圖》14（P89）。這個創造過程，很多藝大的學生都來幫忙。對我來說就像是「藝大學生・村上隆」的畢業製作。我本來就覺得村上先生是個公眾人物，所以這次更是將至今以趣味的元素做為藝術而給予評價的階段，真正進入成為大眾化的作品。也就是說，這已經與流行沒有關係了，雖然也許有點過譽，不過我認為很像是要變成國寶永遠留存下來的那個瞬間。還有，我常在自己的作品中散布音樂或藝術等等，而在《五百羅漢圖》裡，也到處充滿了許多熱愛藝術的人一看便能理解的符號，去觀賞這些非常有趣。

M 非常感謝。有人看見我多認真在工作，真是太好了。

N 但要不是發生了大地震，也不會有《五百羅漢圖》吧？

M 沒有沒有。單純是身為創作者的表現慾強烈。當然表面上可能還是有祈福的那一面，不過在世間擾嚷、人心惶惶之際，其實我也正在觀察眾生的模樣，於是興起了「那麼，在這個奇怪的地方用針扎扎看吧」的念頭。

N 你也在佳士得舉辦了「New Day」15（慈善拍賣）嘛。

M 日本不是已被全球的文化圈遺忘了好一陣子了嗎？雖然這樣說滿奇怪的，但我覺得這次大地震讓我們重新被認識。還有最近的反核運動，那些遊行很厲害不是嗎？反核運動出人意料地都是自發性的，是史無前例的。「怎麼做？會怎麼樣呢？」的情況。如今中國在共產主義與資本主義的融合下，於藝術領域上爆發性的崛起，而日本這樣的小國，感覺也因為大地震而得到爆發契機。所以我認為這意味著會有很多機會出現的可能，讓我們能夠再次向世界表現。因此，我還挺花力氣去推波助瀾的，奈良先生應該也用自己的方式在推動吧？

N 看到這一連串由核能引起的騷動，就會覺得其實日本跟中國差不多，也是受到制約。

M 我覺得福島的核災這波反核運動的火苗中，給了擁有反核派的傢伙們多少思考策略的。突然，整個國家與國民都有種「我們不能不靠自己站起來」的心情。我覺得感受性強烈的材料。我認為，日本今後將變成亞洲最巨大的核廢料處理工廠。反過來看，反對成這樣日本還是堅持核能，那代表是在醞釀到某個階段才浮現出來。為核能的安全性掛保證，資本家會立即想到這一點。所以就變成如果不斷重申正確的理論，反而容易陷入輕易被資本操縱的結構裡。我覺得日本的知識分子好像沒有考慮到這些耶，很希望他們的思考能夠有更多層次。

N 更有層次，或是更有彈性吧！

M 對。在奈良先生的展覽上看到各式各樣的作品，直覺較敏銳的人如果能因而察覺這部分的問題就好了。不過很難，因為這是屬於直覺的世界。

N 的確是直覺的世界啊！就因為這些，如今日本不但深受注目，二次大戰後日本第一次真正的「stand alone」，雖是偶

M 但另一方面，我也在想這像是運動選手，也要同樣有在

運動的人才能理解那感覺，譬如說足球等等一定都是這樣。

M 能夠一眼就看穿的能力。現在日本職業足球選秀的眼光不是很犀利嗎？我希望當代藝術也能一樣，那些鑑賞日本當代藝術的眼光，還不夠犀利。

N 好比踢足球，實際比賽的時候，如果只是盯著敵人，是無濟於事的。要掌握隊友的位置，自己一定要從空中的角度去俯瞰整個足球場才行。足球選手必須要擁有這種視角，我覺得這就是所謂的專業。

奈良有著讓人難以對他進行批判的門檻——村上

——評論者的職責可以說就是將那些表現以語言表現出來與大家分享吧？

N 我覺得評論家只能說出屬於這個選手的特質，還有「這是場什麼樣的比賽」等等的結果。但簡單來說，應該沒辦法邊俯瞰著各個選手的位置與動向，並且以現場直播的方式呈現出來吧！

N 對資訊也只擷取表面。

M 現在有各種潮流，各式各樣的年輕人輩出，但因為成為日本媒體寵兒結果垮掉的人，還滿多的耶。

N 很多。日本媒體一直讓我感到疑惑的，是完全沒有妥善表達的語彙。尤其是關於從次文化衍生出的藝術，他們打一開始便帶有輕視的傾向，解說方式也缺乏通順的語彙，我覺得這是工夫下得不夠。

M 沒錯，大家都不夠用功。對世界觀、基本面的認識都太狹隘。藝術家創作一件作品時，只要先用到一點點自己的基礎，過程中漸漸會有衝突發生，造成像是食物中毒般的反應，然後才慢慢將其中的語彙整理起來，並且不斷拓展世界觀，並得以與無數的事物邂逅，應該要做這樣的設定才對。這種多層次是將創作者學習到的各種知識添枝加葉，讓一切有如經由突觸（synapse）般相互連結，必須要能見微知著，像日本媒體寫出來的報導，根本不是藝術。不過日本的藝術期刊卻只能做那樣的評論，藝術。

例如《紐約時報》與《讀賣新聞》的記者，兩者間的水準差距昭然若揭。《紐約時報》對於文化背景、過去類似的事件、現在與過去發生事情的社會背景差異、同質性、事件發生時當事者的立場……他們會寫出這些可以讓人確實了解基本面的報導；而另一方面，日本的報導只會看現在，講到過去因為沒自信的緣故，所以隨便敷衍。但又誤以為「不能讓讀者只有單向思考便是所謂的公共性」，所以不下結論便結束，我覺得這簡直與日本當代藝術一模一樣。

我與奈良出道後，日本當代藝術市場意外地賺錢，因為這才叫做藝術。不過日本的藝術家也因為要衍生那麼多端子太辛苦，所以選擇輕鬆的道路，我覺得彼此之間都有問題。在這次展覽中或是其他地方看到奈良先生的作品，可以快速累積經驗值。專業的人便能清楚察覺，他「埋下很深的伏筆呢」。不過的確需要將這些評論化做文章，若沒有透過文字來表現便難以傳達出去。

N 的確是這樣。

M 我在舉辦「◎MURAKAMI」展[16]時，美國記者寫的報導角度

YOUR CHILDHOOD

橫濱美術館的奈良美智展覽（2001）　照片提供＝橫濱美術館

讓人感到十分有趣。反觀同樣的展在日本，大家只會說是「御宅族」，而藝術評論家更是令人氣結。他們使用一些不知所云的御宅族語言，但也只寫得出「不我讓自己全身投入，買賣藝術那種東西，說穿了這些評論者也只顧慮著自我認同而已。所以，

我認為日本那些評論者完全沒在用功。譬如說，就算他們否定「沉浸在資本主義經濟的村上隆」，我也會覺得「那你們對脈絡與奈良先生的信念來來哦！不過同時，如果用日本字來貫穿他的歷史，便應該能看見不同的風貌。但現今西洋藝術史不太重視這部分，因此要訴諸文字很難。

不過，張曉剛 17 那些中國泡沫經濟期出現的藝術家所遇到的問題，其實與我和奈良先生的問題很相似。我們抱著如何讓亞洲獨特的表象與內在融合後開花結果那種技術上的糾結，而這也是我希望在作畫與雕塑時能得到技術理論相關的評論。如果跳過這些，不小心就會變成表現拙劣的美國藝術了。但我們無論如何都會被帶著亞洲人觀點的技術理論所評論。我認為缺乏這部分的批判，使得奈良先生如今的評價

今仍有很高的門檻，因為不好點來看，奈良先生前後的脈絡非常不易理解。

N　是這樣沒錯。我想起來了，我們兩個不是到洛杉磯當過老師 18 ？三個月。

──是九八年吧。

N　那個時候開教務會議，忘了是克里斯・博登（Chris Burden，編按：美國觀念行為藝術家，曾任 UCLA 教授）還是誰說過，「最近的理論太薄弱，應該要加強指導理論的老師陣容」，我覺得很棒，日本的大學就絕對不會這樣。日本曾一度出現否定西方傳來的素描與學術觀念，這成了一種教育問題，因為教育並不僅止於傳授技巧，也是一個學習踏入社會所需具備之基本精神的場所。但那之中，我認為學習技巧也非常重要。學會一項技術不但有成就感，也能理解到

品對歐美來說至

M　奈良先生的作的東西哩！

N　我不太讀外文

──其中也包括歐美嗎？

N　關於自己的部分，老實說我很少遇到中肯的評論。

N　生在世界上也是屬於最頂尖的，至於那些傢伙講的東西毫無份量，讓人無法信服。

還是很曖昧。若從技術論的觀

藏在創作根源裡的嚴苛。當然不是像戶塚帆船學校啦（笑）。（譯註：日本一間教授航海技術的學校，以斯巴達式教育風格聞名。專收有犯罪、家暴、情緒障礙等問題的學生。八○年代，因為訓練中發生多起學生失蹤、傷亡意外而引起喧然大波。纏訟多年，包括校長等相關教職員都遭到起訴並服刑）無論多嚴格去教育技術面，也定能產生富有彈性的創造力。這才是所謂的輕鬆式教育，一直強調彈性、創意的，反而讓技巧被否定了。

M 不過UCLA有出過什麼優秀的藝術家嗎？要出現好的創作者都是偶然啊！
我在收藏過程中，為什麼會受到奈良先生的吸引，那是因為他在繪畫上的一舉手投足，都很合乎藝術史的道理。但是，這些只有透過身體行動才能看見。現在要我評論「身體的動作即為理論」是很困難的。該怎麼講呢⋯⋯？總之，瑜珈在理論被發展出來的更久以前，也僅是「修習瑜珈的僧侶身體似乎很好、很長壽」這種程度，等到一條條加以解析後，才恍然明白「原來如此，原來脈絡分明是這麼被整理出來的呀」。雖然這是評論，但卻很客氣，不算是批判。奈良先生看起來人很好，深受女性與小朋友的喜愛；但也因此成為難以進行批判的障礙，這是奈良現在所面臨的問題。

N 是啊！

M 我因為個性差，比較容易招來評論者的注意，能和他們吵得震天價響，但一般大眾對我的接受度卻很低，真是有一好沒兩好。

N 不過說真的，我才是壞心眼的人吧！說不定根本就是慣世忌俗吧（笑）。

我與村上先生傳遞訊息方式不同，卻有相似的結果——奈良。

M 我覺得因為奈良先生算是敘事型的，所以本身並沒有錯。只是如果回顧我過去十年的作品，總覺得可能很容易會被誤認為「只是為了自己的需要創作，然後希望受到他人肯定」那種單向的傳播模式，那讓我有些遺憾。因為日本喜歡簡單易懂的東西，所以我才以《藝術創業論》[19]的題目開始講「藝術與金錢」之類的內容，這讓我對年輕藝術家有罪惡感。我覺得現在已經到了必須扭轉這種觀念的時候，雖說責任並不只有在我們身上。

N 了解的人讀了就很容易明白，不懂的則會產生誤解吧！

M 就只看標題啊！

N 就會產生「什麼嘛，結果，就是在講錢啊？」之類的結論。到頭來，大家只會看見錢之類表面的事情，然後去模仿或受那部分影響。真的想賺錢，恐怕還有其他不一樣、跟藝術有關但更能賺錢的事情可做。

M 不過奈良先生這次的展覽，很確實地以表現給日本人看的形式來呈現。我覺得看作品有感覺的人就是會有感覺。我也以自己的方式，雖然是在卡達以藝術家所會的溝通方式來表達思想，我覺得很棒。

N 是啊！這就是藝術家可以做的溝通。我這次的感想是創作者還是不要太搶鏡，把作品放在前面才是最重要的。創作者要是鋒芒太露，作品就會被忽視了。無論受到什麼批

判，時代改變的瞬間，評論便逐漸消失減弱，但作品卻會留下來。對觀賞者來說，作品的力量是比較強大的。譬如中原浩大[20]作品的能量真的是不得了。應該有很多人不曾實際見過中原浩大、或親眼看過他的作品，但即使只看到畫冊中的作品，還是很具影響力。

M　日本的藝術界，已經沒有「中原浩大論」了吧？

N　沒有人寫得出來吧？

M　在我的腦海中有個戰後日本當代藝術的原型。在參加 Canon ARTLAB（譯註：一九九一至二○○一年由佳能公司出資營運，嘗試結合藝術與科技的文化補助計劃）的中原浩大之前，有一段歷史，重點應是威尼斯雙年展的中原浩大版本的《Tanking Machine》（譯註：矢延憲司這個作品是在水槽中加滿與體溫相同的生理食鹽水，讓觀賞者浸在其中進行冥想，現為二十一世紀金澤美術館所藏。中原浩大於一九九二年櫪木野衣所策的「anomaly」展中，仿作了這個作品，名為《標題不明》。而中原浩大於一九九三年參加威尼斯雙年展的開放展），其實他跟矢延憲司（譯註：一九六五～，日本當代藝術家，畢業於京都市立美術大學，曾留學英國，作品題材多與日本次文化相關，被視為中原浩大的弟子）的對立產生了攔截（intercept）的情況，雖然與中原浩大有些出入，但卻出現宛如平行世界般的誤解。所以當我開始做造型物之際，其實很希望藝評人就這些部分加以著墨。雖然很複雜難懂，但總有一天我想寫出「中原浩大論」。那時正好我們也剛出道，開始進入日本當代藝術市場，要說日本當代藝術最後的堡壘，這些純真的部分都是 FRP 嗎？我覺得應該要有關於日本造型物與雕刻的理論，就算是很膚淺、本造型物與雕刻的理論，以及身體感覺與次文化的界線都結合，各個壁壘分明的界線都因中原浩大產生交集。大家因

奈良先生這次也是突然推出銅塑而被稱為天才。其實無論造型物或雕刻講起來不

我看了中原浩大的造型物（figure），覺得「不是這樣子」的。但當我自己創作「與中原先生不同，這才是真貨」的作品時，其實我也是錯誤的筆。

我看了中原浩大的造型物，覺得這是很不好的。不過，沒辦法做評論，我認為這就是評論界水準低落所致。那些評論家是不是不懂藝術啊？感覺這些人根本就不懂日本的藝術，講得不好只會露出馬腳，所以害怕得不敢動筆。

為理解那種氛圍才彼此互通，可親、脈絡簡明易懂的也沒關係，但是到現在也還沒出現，我認為這就是評論界水準低落所致。

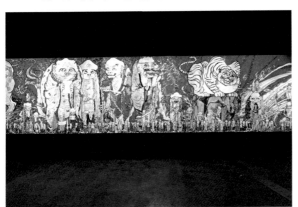

在卡達展出的村上隆展（2012）。作品為《五百羅漢圖》（2012，部分）。

因此我覺得「若不去理解茶道的世界，便無法討論日本藝術」，於是潛心研究茶、延伸出來的部分就是民藝與古董。古董屬於日本戰後史，故在貧窮文化中顯得似是而非，或可說是由白洲家（譯註：以白洲次郎夫婦為中心的豪門。白洲次郎，一九○二～一九八五，日本高官、企業家與意見領袖。畢業於英國劍橋大學，生前影響力涵蓋政商界，講究的生活方式也為人津津樂道）與青山二郎（譯註：一九○二～一九七九，日本藝術評論家、知名古董藏家與鑑賞家）那些小布爾喬亞在明治時代之後建立的領域。為了讓最前衛的超扁平理論（Superflat）能夠完整，所以我認為不得不靠返祖現象（譯註：指生物在進化過程中失去的特質，偶然出現在子孫身上），而奈良先生

也以實踐的方式在用功著，讓道的世界，我嚇一大跳。為了達到一個目的，我們的方向是相同的。

N 沒錯。說到返祖現象雖然也是一種，但大家不是都認為我倆是完全相反的人嗎？我不想去理會市場，也真心認為只要理會市場就好。不過那僅止於我個人的想法，並不是認為全世界都應該要這樣。所以最終在意的不是在講錢還是市場，而是本意究竟是什麼，部分與村上先生非常相似。我不太會說明，正因為本意是同樣的，從結果來看我們的作品在市場中流通，而且還以很高的價錢銷售。

但是，大家只看到這樣的結果，認為「搞什麼，那傢伙竟然這麼賺錢」，或者是「我家之間的嫉妒心還有好勝心等等小孩也會畫的東西竟然值那個的有趣之處也隨之消失。

N 所謂的藏家的心態啊！

明明只要看了過程便能明瞭事物的本質，卻不願去做，這就好像只看書的封面，卻不去讀裡面的內容一樣。

M 譬如說我最近有人在推特上罵我「拜託村上不用將御宅族文化才是正途的大正時期藝術，不是幾乎都無法留存至今嗎？不該是這樣的，而是應該更具包容性，讓人們一眼就能看出『人性的真理究竟是什麼』才是藝術最深奧的樂趣啊！

我們剛好趕上好時代，那時期剛好是必須將眼光往外看，讓我們得以碰上那些文化衝突，實在很幸運。如今那種衝突已不在。因此我特意去製造一個又一個的衝突、一起又一

M 日本社會對這些強行冠上

「有錢人是不對的」的大道理。因為有錢人都在壓榨人，如此一來大家都成為正義之友，紛紛點頭稱是，於是人性的深度就此慢慢消失。當代藝術也同樣一塌糊塗，全都變得很政治正確。放眼望去只有政治正確的藝術，辦些工作坊大家湊在一起熱鬧一下，我覺得「這樣可以留下什麼藝術才怪呢！」事實上，一昧認為西化才是正途的大正時期藝術，

婆做這些，是誰叫他將御宅族文做御宅文化過度宣揚的啊？王八蛋」。

但在另一方面說到如今茶市場的瓦解，就是因為過分封閉所以消費者才會流失，從前國寶級的茶杯要賣幾十億日圓，變成只剩下幾億。這可是非同小可，本來大好的市場在泡沫經濟崩潰後一下子就萎縮了。

茶的世界真的很慘，變得沒有價值。戰後出現的大眾化運動將門檻越拉越低，破壞了茶世界的金字塔結構，這讓藏家

90

…起的事件。我的收藏，即是自我內在的衝突。啟發我去思考問題、製造事件。觀賞藝術，就好像是穿梭在人性真情之中的一項作業。單口相聲、戲劇或是娛樂應該也具有這種功能，只不過慢慢都在消逝。

M 不曉得是不是因為我們兩個都變得更專業的緣故。可以說是比較放鬆了嗎？不過走到這一步之前，彼此都用了各種不同形式去嘗試了。

N 儘管講真的我只畫自己，若真的想講自己的事，其實什麼都不必說，好好收藏在心底就可以了。但最後還是說出了這些，是因為想要做點什麼的關係。結果我與村上先生的《藝術創業論》傳遞的是同樣訊息，只是傳遞訊息的方式不同，卻有相似的結果。

M 我對《五百羅漢圖》之所以如此自信，在於很確定自己有足夠的累積，把至今為止所遇到的衝突全都昇華在作品上。所以是一點一點去完成的感覺。

聽來也許像是老人家在碎唸，不過我們確實去實踐，奈良先生與我也確實拿出成果。

N 只能說我們都很認真在工作。

M 我覺得一點一點地進行是很重要的。所謂的作品，光是拚了老命去做是不行的。

N 對對。十一年前的我，可以說是非常用力。但這一次覺得「適可而止就好了啦」，能夠「適當」地斷定該適可而止讓我感覺很好。

M 十年後希望還可以再碰頭，兩人都要好好活到那時候。

N 是啊，還要一起泡溫泉！

（七月十七日，採訪於熱海溫泉旅館大觀莊的「大觀之間」）

村上隆 Takashi Murakami

1962 年出生於東京都。1993 年東京藝術大學美術研究所博士後課程修畢。1994~95 年滯美。2001 年成立 KaikaiKiki 有限公司，同年舉辦「召喚或開門或回復或全滅」（東京都現代美術館）、2012 年「Murakmi-Ego」（ALRIWAQ exhibition space、杜拜）等多場展覽。

鈴木心 Shin Suzuki

1980 年出生福島縣。2005 年畢業於東京工業大學藝術學部攝影學科。進入 AMANA 株式會社工作後，於 2007 年獨立創業。一邊從事廣告、雜誌的攝影，以及 CM 與 TV 等影像製作，一邊發表作品。2008 年出版了作品集《寫真》（Mlue Mark）。最近的個展為「鈴木心寫真店」（Hidari Zingao，東京）。

熱海大觀莊

靜岡縣熱海市林之丘町 7-1
Tel. 0557-81-8137
1948 年創業的老牌溫泉旅館，從熱海車站坐計程車約 5 分鐘車程。位於面向相模灣的小山丘上，有三種露天溫泉及日本庭園。至今仍保留別墅時期，橫山大觀下榻過的房間「大觀之間」。

1 二○○一年奈良美智個展「I DON'T MIND, IF YOU FORGET ME.」（橫濱美術館、日本其他五個地點巡迴）。

2 二○○一年村上隆個展「召喚或開門或回復或全滅」（東京都現代美術館）。

3 現在展覽中的「奈良美智：有點像你／有點像我」（二○一二年七月十五日～九月二十一日，橫濱美術館；十月，青森縣立美術館；二○一三年一月，熊本市現代美術館）。

4 「Murakmi Ego」（ALRIWAQ exhibitionspace、杜拜）。醞釀十年的村上隆初次執導的寫實電影《水母的眼睛》（Jellyfish Eyes）。

5 奈良美智於二○一二年三月，於愛知縣立藝術大學駐校一二年。

6 奈良美智於二○○四～二○○八年前後，YNG 的名義和 graf 共同在亞洲各城市舉辦的聯名作品。

7 一九九四年開始，內容僅限於平面作品的展覽。展示來自全日本數十位受推薦的藝術家作品，並於其中選出 VOCA 獎。

8 安井曾太郎於一九五七年所創設的藝術獎項，被稱為西畫新秀登龍門之處，於一九九七年後停辦。

9

10 一九四六～一九八五年，西畫家，以參考古典樣式之美的畫風著稱。

11 一九五六年出生的美國當代藝術家，以模拙線條為特徵的美國當代藝術家，亦被稱之為帶有「巧拙」風格。

12 一八八五～一九二七年，西畫家，受後期印象派與野獸派的影響很深。

13 一九二二～一九四八年，西畫家，經常描繪都會風景。

14 全長一百公尺的巨幅作品，為東北大地震的鎮魂而作。

15 由村上隆發起，於二○一一年十一月在紐約佳士得舉辦的義賣慈善義賣，奈良也提供了義賣作品。

16 一九五八年出生的中國當代藝術家，引爆有全球三個國家、四個城市巡迴的中國當代藝術熱潮。

17 村上隆的著作（二○○七，中文版，商周出版）闡述其獨特的藝術論。

18 奈良美智與村上隆受保羅‧麥卡錫（Paul F. McCarthy，一九四五～），美國宗教學者、日本文學家、翻譯家邀請於 UCLA 擔任三個月的客座教授，兩人在那段期間共同生活。

19 村上隆的著作

20 一九六一年出生的 Roentgen Kunstinstitut 舉辦的「anomaly」展中，都有作品展出。

所以一起在這裡
你、我只是有點像

一進門即可見到從正面凝望此方的巨大臉龐。奈良美智繪畫中共通的強烈對望性，在轉換成雕塑、裝置藝術等不同形態之時，也改變著它與觀者間的關係。如今來到了「有點像你，有點像我」展場，那是個什麼樣的地方？

文＝椹木野衣
譯＝蘇文淑

走進會場，空間有點昏暗。

在燈光調暗的空間中，散置著一個個沐浴在照射燈下的作品。浮現在闇黑中的，並不是快成為奈良美智代名詞的畫作，而是雕塑。形態各異、色澤與質感也都不一樣，但立刻可以發覺它們都傳遞出同一個訊息：少女，或是女性。有形貌枯槁如死者，也有的彷彿正在夢遊徘徊一般；有似乎正在發著怒，也有彷彿溫柔地守護著此處。我們走在它們的周圍，這個空間裡沒設計參觀動線，因而有時會重複經過同一座雕像。每經過一次，這些雕像便大膽地對觀者展出不同的面貌。當你從眼前走過，它彷彿正看著你；當你走到身後，它看來彷彿只是一個不知名的巨塊。你稍微挪移身體、從側面觀它，它那臉龐看起來一半像人、一半又如冰冷的人偶。我邊走邊望著這些雕像，停步在自己覺得還不錯的角度，接著離開

去看，而不是用身體去感受，那麼在這種情況下，相看

走往下一個定點。有時我同時看著兩座雕像，有時我又離得遠遠地靠在牆邊觀看，我甚而一度走出展場，再踱回觀看。接著，我又不停地轉換定點，從各種切面反芻著觀看的滋味，最後，我總算看到了一點或許能夠化為語言的「什麼」。

鏡像般固守正前方的畫作

跟在下一個展間中展出的，那些我們已經很熟悉的奈良美智畫作相比，這群雕塑的最大不同處，在於我們之中沒有誰可以跟它們「對看」。反過來說，奈良美智的畫作與其他人最大的不同處，也在於它們強迫要對觀者「對看」。畫作原本就是佔據一定面積的平面，一定會在觀者與畫作之間製造出某種對望性。但既然是以眼睛

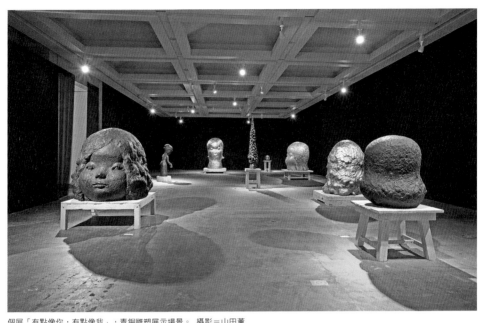

個展「有點像你，有點像我」，青銅雕塑展示場景。　攝影＝山田薫

時的重點便落在眼球上了。因此只要能透過眼睛去捕捉整體或者細部，原則上，站在哪個位置根本無關緊要。

當你面對著一幅畫，不管是在站在它正前方、左邊、右邊，沒有哪一種觀法才是正確無誤的、沒有哪一種觀法是不夠精準的。我們常在美術館裡跟許多人擠在一起欣賞同一幅畫，這件事之所以能夠成立，在於繪畫本身並不是以一對一的方式與我們接觸。畫作是二次元的平面，那麼身在三次元廣闊空間裡的我們究竟是從什麼角度去投射我們的視線，並不會構成問題。也正因為如此，畫作才有可能讓眾多人同時欣賞。只要我們的身體在物理上並未重疊，即使我們的視線交疊了也並無妨礙。甚至應該說，我們投射在二次元表面上的視線絕不會產生衝撞。無論視線如何地重疊，視線總會穿透、投射到我們的對象物上，如此一來，觀賞畫作才可以完全摒除對身體的限制，也因此，過去才會興起被喻為是繪畫理想的純粹視覺論。

但問題是，就這層意義上而言的所謂畫作允許觀者從各種角度欣賞的多面性（可浸性？），在奈良美智的畫作上卻不成立。他的畫頑強地固守著正面的位置，若你不站在它的正前方，便無法真正看見它。關於這點，奈良美智的畫作毫不退讓。也就是說，他的畫完全背離了我們先前所提到的特性，實際上是無法讓一群觀者同時欣賞的。站在人群裡從側面觀看奈良美智畫作的人，實

際上，他並未真正地看見什麼。就某種角度而言，唯有站在那特定位置上的人才有可能與奈良美智的畫相遇。也就是說，聚集在周遭的人不過只是路過的人群罷了。奈良美智所描繪的人物或動物，無論是睜睨著觀看者，或靜靜地閉上眼睛，或完全望向彼方，基本上它們都被畫在一大片空白背景的正中央，即使稍有錯移，也絕不脫此大構架。也因此，假使你稍微地往旁邊挪動一些，你便便與畫作產生了錯移。那絕不允許錯動的定點，正是奈良美智最後畫收手的位置，透過畫靜默地指定那位於展場的某個觀看位置。於是，不管看奈良美智哪一幅畫作，彷彿都感受到它們強烈地要求「站在這裡看

Blankey 2012
壓克力顏料、畫布 194.8×162cm

我。」

為何奈良美智的畫，要從畫面上硬是把人拖到一個定點上去站定觀看？這件事，就像奈良美智本身也說過一樣，因為畫裡的孩子或小狗都是失去的過往倒影、自己的分身。我們無法將對象物設定為他者的畫作，唯有從一開始就把對象物設定為他者的畫作，才允許我們從斜側觀看，至於無法從畫看見的，則是我們的自身存在，證據就是我們無法很單純地自己看見自己。讓觀看自我變得可能的，是自古以來以鏡子等裝置而成的鏡像。為了看見自己，只能從鏡子中看自己。奈良美智的畫作既存在著鮮明的自畫像特質，它們更是一面鏡子。不如這麼說吧，

他的畫是畫家用來觀看與確認自身過往、此刻與未來的鏡子。他的畫，是畫家在進行這樣的儀式後所留下的足跡。因此他的畫才會在提供多數視線同時交織的二次元平面之外指定觀看位置，建構出我們必須與之面對面、與自身重新相遇的三次元空間。唯有站在那定點上的人，才能被賦予與奈良與他所

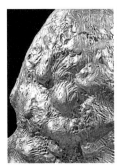
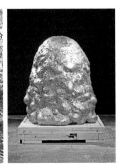

節子貓（局部）2012
青銅 149×125×133cm　攝影＝山田薰

畫出的某種「什麼」展開孤獨對話的權力。但罕有人注意到這件事，唯有少數人察覺，也被迫要去面對觀看奈良美智畫作的困難。而奈良美智雖然知道，卻從不曾公開說過。為什麼呢？因為說了也不過是引起展場的混亂而已，更何況要那些正站在畫作正前方卻什麼也沒察覺的人了解這些，恐怕很難，或許奈良美智從一開始就已經放棄。

所以，當展場上已經有誰佔據了那獨特的位置時，只有先離畫而去，等那位置空了再回來。如果人太多，也不妨先到其他展間去晃晃吧。只可惜，奈良美智的畫展大多數情況下，只有無奈而無法滿足地離去，可是這恐怕也是奈良美智畫作的一大特徵：無論誰都無法獲得充分的滿足，認為自己已滿足的人，其實什麼也沒得到——我想這正是奈良美智畫作之所以強大的祕密。

於焉而之，奈良美智的畫就像把一個定點指定在地板上一樣，強勢地在畫作正前方指定了一個鏡像般的絕對位置。就這點而言，十足地肢體性。若你不把身體挪移到物理性/空間性的絕對位置上，則無法啟動雙眼，觀看你的對象物，他的作品就是這樣的畫。

摒除對望性，轉而為建築性的共享

可以看出奈良美智堅決地拒絕這種對望性的，是在「A

to Z」（二〇〇六）這個擁有環繞式結構的展覽上。不管觀者行經哪個域，全都只能看見片段。換句話說，從這場與graf共同進行的展覽之後，奈良美智的作品開始將複數的觀者邀請至它自身的空間中。這個由複雜的環繞以及與環繞連接的小房間所組成的連續性空間中，儘管掛了許多畫作，但每一張畫卻都迴避著與觀者對望。甚而可以說，畫排列成讓觀者以為不停滯地往前走去，在行進間瞥見畫作才是正確的觀賞方式。我想奈良美智本身比誰都清楚，這種展覽環境對於自己的畫作而言並不是一個好的環境。可是我們換個角度來看，回溯到奈良美智二〇〇一年時於橫濱美術館的個展「I DON'T MIND, IF YOU FORGET ME.」其實從那時起，他就已經開始將自己的畫排列成環繞式的空間，讓觀者湧進再湧進。關於畫家本人對於這種作法產生了

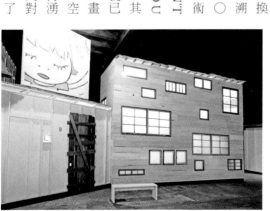

於弘前市吉井酒造紅磚倉庫舉行的「奈良美智＋graf：A to Z」（2006）展場場景。攝影＝細川葉子

什麼樣的感受、是欣喜抑或是失望，這點我們無從得知。

可是我想，奈良美智絕對清楚地了解，這麼做必須放棄自己先前呈現給觀者那種與畫作一對一的關係。而在那當下，他也已經明白這是時代無所抗逆的趨勢。也就是說，我們可以把「I DON'T MIND, IF YOU FORGET ME.」視為是「A to Z」的序曲，而後者也把前者所遇到的困難，透過空間結構，轉化為可見的形式。

雖然「A to Z」讓奈良美智犧牲了他的畫作原本所具有的「一張畫只面對一個人」這種本質上的對望性質，可是也把作品帶向了「你與我之間」的共有層次。而為了實現這種可能，建築恐怕是最理所當然的解法了。畢竟建築是為了創造出能讓多數人同在一個屋簷下的空間技術。既然如此，奈良美智之後設計出了能讓多數視線同時投射在同一張畫上的展示空間，也就不足以為奇了。

建築並不像繪畫那樣，可以成為私密的觀賞對象。現在我們有時會誤以為自己可以把建築當成獨立的「作品」來評論。那純粹是因為近代之後，人為刻意地轉換了建築的視察視野所致。基本上，建築原本是做為契機，提供眾人聚集、欣賞與評論的一個可能場所而已，而將這樣的契機稱之為「公共性」，恐怕是揭開了今日建築之所以會陷入不幸處境的起點。不過在此我們不討論這個問題。回到主題上，不管喜不喜歡，奈良美智的畫作從這個階段起，進入了一個若忽視畫作與建築共存議題

便無法討論的階段。

這麼一想，這一次的展覽「有點像你，有點像我」的第一展間便顯得相當特殊了。當然，若要說到雕塑，奈良美智在二○一○年五月時，於小山登美夫的畫廊所展出的「Ceramic Works」，也是把重點擺在雕塑的展覽。毫無疑問的，那次展覽所做的嘗試，為這回被放在第一展間中的成批雕塑品帶來重大的影響。但這之間仍有著關鍵的差異性，那究竟是什麼呢？

我站在這裡，因而把你推向了彼方

即便讓奈良美智畫作中的小孩子臉龐變得跟畫布一樣大，也不表示這幅畫就允許更多的人在站它的面前。的確，臉愈大、投射視線的人也可以變多（甚或可以站在一段距離外，從別人的身後眺望畫作），但這乍看下允許更多視線投注的畫作，並未曾改變它與觀者之間「一：一」的對看關係，因而顯得更加地挑剔觀者。

這種佑大的臉龐從正面凝望觀者的畫作中，具有物理上綁住觀者的特質，朝著與「A to Z」所具有的建築性完全不同的方向，往「Ceramic Works」中的大頭像發展。

每一個站在「Ceramic Works」之前的個體，想必都能感受到因為自己站在那裡而搶走了其他人站立那位置的機會吧？這種性質，因為被展示出來的雕塑是個頭像而

更加地彰顯。由站立作品前方的觀者，以一已軀體獨佔眼前作品的特性，較之畫作時明確而清楚。「我站在這裡，因而把你推向了彼方。」——這種從早期就蘊藏在奈良美智作品中的（就某種層面而言，暴力的）姿態，也藉由「Ceramic Works」暗示得比畫作更明顯。從這層面向上來看，這批巨大的陶作雖然跟大幅擴張共享欣賞作品機會的「A to Z」，處理的是同樣的議題，但卻採用完全不同的對應方式，這可能也是奈良美智本身對自己的建築性解法所做的反逆。

回到此次的青銅雕塑，這一批作品讓人感覺與「I DON'T MIND, IF YOU FORGET ME.」是從完全不同的地點出發。當緩緩走過這些彷彿是被隨意擺在同一個空間裡的雕塑身旁、駐足、徘徊、浮上心頭的卻完全沒有一絲屬於奈良美智畫作本質中所具有的對望性。

就這批雕像被塑造出來的模樣來說，的確，它們仍具備著對望性。可是如果把這批雕像與同樣是以頭像為主的「Ceramic Works」拿來相比，站在作品前的感受則完全不同。這次的青銅雕塑，正如同我在文章一開頭時提的一樣，對於觀者而言：「1・這是一張臉。2・這看起來好像半張臉。3・不曉得這到底是什麼？」是由如此具可逆性的過程累積而成。至於哪種觀看方法才正確呢？完全沒有一定的答案。奈良美智在創作同樣是巨型頭像「Ceramic Works」時，積極地削減這種流動性與

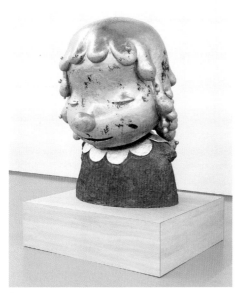

森子 2010
陶土、白金釉、金彩釉、銀彩釉 144×102×100cm
攝影＝木奧惠三

團塊性的特徵。正如同奈良美智的畫作中隱藏侷限觀者身軀所在位置的三次元特質，「Ceramic Works」則充分地具備了繪畫般的對望性特質，因而擁有二次元特徵。

橫亙在「有點」跟「很」之間的空隙

這次的這一批青銅雕塑，則狠狠地破除這樣的對望性，當然，仍舊保留了一些渣滓。不過，留下來的反倒更大刺刺地彰顯出在態度上的不同。既然觀者不管從哪個相對的角度去看，作品都已經不再從物理性上拒絕觀者，那麼，這批作品便已顯現出它們超越以往的某種特性。不管你是站在臉龐的正前方、從旁走過、或走到臉的正

後方去看那已然成為團塊的手痕，就體驗的本質上，已經從主、從的順序中解放出來了。

即使透過同樣的物體來聚集觀者，並未擁有同樣的觀看經驗——換句話說，沒有任何他者（即使是創作者）有辦法對另一名觀者所經歷過的作品體驗說東道西。難道這種特質，不正是本次展覽「有點像你，有點像我」這文本——是的，與其說是名稱，毋寧更像文本——所醞釀出來的真正意思嗎？

這句文本乍看乍下，似乎輕柔地模糊了「你」與「我」之間的界線。但是，實際上發生的卻是完全相反的事。

如果細究每位觀者在接觸這些青銅像的體驗時，會發現，雖然每個人的經驗都是相等的，沒有任何人排除掉他者，不過每個人從這經驗中所獲得的某種不可置換性，卻滲入每一個觀者完全孤獨的經驗中，因而「你」跟「我」才得以相似。但「你」跟「我」並不單單是相似，是「有點」相似，存在於這「有點」跟「很」之間的，是永遠無法跨越的鴻溝。這存在於「有點」跟「很」之間、「你」跟「我」之間的鴻溝，隨著我們挪移步伐，以各種角度觀看雕像之間，一步步地更加深刻而明顯。

而至於為什麼將觀者引領到這一步，我深信，跟奈良美智周遭發生的巨大變化有關。同樣是以環繞式設計讓觀者行經作品旁邊的「A to Z」，清楚地表明可以靠建築手法消弭。但相較之下，就可以在雕像身旁徘徊觀

看的這一點而言，此次的雕塑卻無情又明快地宣布空隙而非空間，是存在於「有點」跟「很」之間的一道無法跨越的鴻溝。

這道鴻溝，從最初我們站在奈良美智的畫作前觀賞時，就已然隱晦地向我們暗示著。畫作強烈地要求與觀者間產生某種身體上的聯繫關係，因此產生必須嚴苛地剔除不站在那個位置上的其他觀眾的必然性。但這一次，青銅像向觀者所揭示的，則不再是因為與創作者內心的距離而被排除的特質。以往奈良美智的畫作看似吸引人群，但實則離散；這次的青銅像則在離散雕塑前方的群眾時，同時誘導群眾以那無可跨越的鴻溝做為媒介，彼此尊重。這件事，當群眾認知到「你」跟「我」只是「有點」像的時候，才可能發生。「很」像的這件事本身就是虛構，一點也不可能發生。既然從前被曝曬在群眾之前的奈良美智作品，被觀者誤認為彷彿能讓彼此之間產

2011 年 7 月從我的工作室／在水戶的展覽之後，2012 年 7 月到橫濱（部分） 2006-2012
複合媒材，尺寸可變（約 270×300×753cm） 攝影＝山田薫

生「很」像的體驗，那麼，我們就絕不可能相似。至於「有點」像，則是一段在互相確認彼此距離的前提下，才形成可共存於同一場所的謹慎關係。

我們必須清楚了解，「有點像你，有點像我」跟「你跟我有點像」是完全不同的兩碼子事。如此一來，「有點像你，有點像我」的這個文本可說很不可思議，因為其中並不存在著足以被稱為主詞的存在。那麼，「有點像你，有點像我」的究竟是什麼呢？做為主詞的，也許正是那橫亙在「有點」跟「很」之間的那份空隙吧！既然是空隙，就不可能成為這份文本的主詞，因此若要把「有點像你，有點像我」的這份文本拆解得更詳細，是

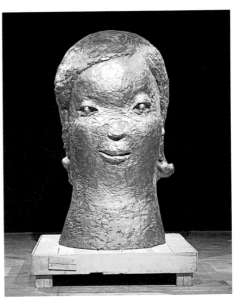

高挑的姊姊 2012
青銅 215×116×122cm 攝影＝山田薫

否達成「有點像你，有點像我」的境界。

辦法以建築性手法填補個體之間的空隙，而在於我們能「政治熱潮」究竟會走往何方？關鍵不在於我們有沒有伴隨著高漲的反核氣勢所忽然來臨的在同一個場所。即使立場都「有點」相異，然則也因此，才使得這麼多人，即使立場都「有點」相似。然則也能夠共聚是手舉畫作的人在物理性上佔據某個空間的表現，而這該不是我的錯覺吧？由奈良美智提供的一張張畫作，正舉奈良美智畫作抗議的民眾，似乎都「有點」相似，應前往人潮洶湧的首相官邸前。那時，我所看見的許多手去美術館的那天正好遇上週五，在離開美術館後，我前往可能的場域。

在奈良美智舉辦個展時，日本也掀起反核熱潮，每週五於首相官邸前有大批的民眾聚集抗議，奈良美智也表示願意無償提供昔日畫作《NO NUKES》（P 100）給群眾使用，這跟此次個展的轉變肯定有不可切割的關係。

前往可能的場域。

的方向，即便「有點」犧牲自我，他也寧可與他者一同奈良美智很明顯地開啟了有別於以往的門扉，通往嶄新件作品為媒介，讓眾多人聚集在它的面前。在這一點上，都無法確定程度的多寡。或許也正因如此，才無法以一存在著主詞，應該是「你」或「我」這兩個字。但因為不強而有力的字眼，因此不管是「你」或「我」或甚至任何人，很困難。能確定的只有一件事，那便是被放在文本中最

椹木野衣 NoiSawaragi
藝術評論家，1962 年生。著有《日本‧現代‧美術》、《戰爭與萬博》、《藝術從一無所有之處開始》、《反藝術入門》等，近作則有《新版我們在平坦的戰場上倖存 岡崎京子論》。

Walking together
邁向世界的
NO NUKES Girls

今夏眾多反核場合裡，都可以看見奈良美智被拿來當成反核象徵的這幅畫。
為何它能引起這麼多共鳴？
蘊藏於奈良藝術底層的力量，又是……？

宮村周子＝文　蘇文淑＝譯
Text by Noriko Miyamura

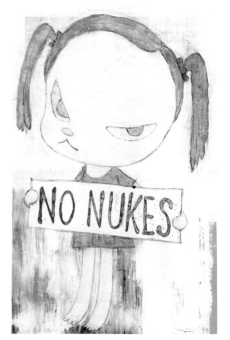

NO NUKES 1998
壓克力顏料、色鉛筆、畫紙　36×22.5cm

六月，當畫迷為了奈良美智即將於事隔十一年後，再度於日本舉行的大型個展而情緒激昂之際，奈良美智筆下的小女孩卻在出人意表的地方掀起話題。每週五傍晚，聚集於首相官邸外抗議大飯核電廠再度啟動的反核群眾中，突然多了許多人將他一九九八年的畫作《NO NUKES》印成抗議牌，舉牌遊行。那綁著兩辮馬尾、

手舉「NO NUKES」紙張的小女孩，在滿坑滿谷的各種標語中，仍然強烈地引人注目。這些小女孩彷彿說出遊行者的心聲，震懾人心。

由有志人士發起的官邸前示威抗議，在固定舉辦間，吸引愈來愈多的群眾參與，七月二十日時已發展為有九萬人參加（主辦者估算）的大型示威活動。有別於示威兩字所給予

的情形並非他本人所發起，而是自然形成。群眾藉由推特一傳十、十傳百，瞬間渲染開來。雖然只要花一百日圓就能在超商線上列印的便利性，也有助於現象發展，但從二○一二年的此刻來看，毋寧說，當時所發生的現象正是奈良美智的畫作必然會走上的命運。

就如同奈良美智本人在本誌專訪中提到的，發生在那畫作

人的激烈形象，實際上，參與活動的群眾中有剛下班的上班族、學生、抱著小孩闔家參與的家庭，也有一把年紀的長者。自主參與的男女老少一齊呼聲高喊、宣示訴求。個人的力量即使軟弱，聚集後便能成為足以改變社會的主張。也許是奈良美智的畫成為他們身後推動的力量吧！活動中看見不少獨自參加的女性與年輕人。

《NO NUKES》印成抗議牌，活動。有別於示威兩字所給予

正當憤怒的 NO NUKES

群眾將奈良美智 1998 年作品《NO NUKES》做成抗議牌，帶到首相官邸前的廢核示威抗議中高舉著。宮村周子攝於 2012 年 6 月 29 日。

女孩活躍於民間集會時，奈良美智的新作品《春少女》（P 31）也成為坂本龍一主導的廢核音樂會「NO NUKES 2012」的代言人。春少女出現在理念手冊的封面上，出現在十萬人聚會的背景中，她的表情中與其說憤怒，毋寧說是溫柔地祈求著和平的來臨，彷若菩薩、彷若反應著參加者內心的明鏡。充滿反骨精神的奈良美智在九〇年代所完成的畫作，如今與地震後「將各種情感波動隱藏進色〈彩中〉」的內斂新作一同成為激勵民眾的標誌，這實在令人感慨良多。

奈良作品的潛在力量

當我們再回頭來看，具有驅使觀者與自己內心進行精神對話能力的奈良美智畫作，這次將感染力往外擴增，成了具備某種類似宗教藝術的社會性。

無論是十一年前，號召聚集在粉絲網站的大批網友自製玩偶參與的「橫濱計畫」；〇七年，在志願者協助下讓夢幻般藝術造街的願景得以達成的「A to Z」展；甚至是地震前，為了支援印尼災民舉行的跳蚤市場等，在奈良美智參與的活動召喚下，眾人的善意被集結，推動著事情進展，隱約就是一幅理想的社會景象，而蘊生出如此力量的關鍵正是奈良美智的創作。他創作出來的孩子一路上鼓舞著站在它們眼前的每個人，勇敢地面對自己的人生。這樣的能量可能會讓人連想起祭壇畫，但奈良美智的作品與傳統祭壇畫完全不同的是，他所畫的並不是特定的聖者，而是我們每個人最應該相信的自我本身，進而真誠面對自我、拋開隨波逐流的態度，追求正義。這對世界而言，應該也是健全的「自我教派」。

十一年前，村上隆曾在與奈良美智的公開對談會上，把奈良美智所擁有的，足以超越藝術界線、召喚大批群眾的吸引力稱為「不流血革命」。當時只是以粉絲為主的小團體，如今已擴大成為擁有自我意志、付諸行動的群眾。而從中產生的能量，或許能讓大家也像奈良美智的創作所經歷的過程一樣，從孤獨、憤怒走向充滿希望的未來。奈良美智曾在地震後，說他自己感受到藝術的無力，但事實上，他的創作已對「藝術能否改變社會」這個大議題提出答案。究竟是奈良美智在召喚時代趕緊跟上來，還是時代在追趕著他的腳步？

奈良美智之所以擁有能直接訴求人心的能量，想必與他熱愛的音樂有不可分割的連結。

《NO NUKES 2012 我們的未來指南》（小學館廣場）。

《NO NUKES》，是奈良美智於一九九九年「Walking alone」展中發表的畫作。在推特上，他留下一段令人印象深刻的話：「已經不再是 alone（一個人）了 w 是『Walking together』囉！」

01
青森犬 2005
鋼筋混凝土
850×670×900cm

02
浮遊少女 2011
壓克力顏料、畫布
193.5×194cm

盛岡狗 2005
鋁、青銅
265×180×180cm
Photo by Hirofumi Tani

04

05
Eve of Destruction 2006
壓克力顏料、畫布
117×91cm

2012到13年春天都看得到

ART MAP

奈良作品地圖

一次介紹2013年春天前
能看到奈良美智作品的美術館與展場

09
World Is Yours 1997
FRP、亮漆
Photo by Nacasa&
Partners

06
Study-1 1997 墨水、紙
24.3×35.6cm

08
My Drawing Room 2004.8~
製作協力：graf
Photo by HirotakaYonekura

07
「MOT Collection」展示場景
攝影＝惟木靜寧

04 岩手縣民資訊交流中心（Aina）
岩手縣盛岡市盛岡車站西通1-7-1Tel.019-606-1717

舟越桂、平田五郎、克拉爾（Florian Claar）等十位創作者
的作品在設施內各處都可見到。
三樓入口附近的奈良美智立體作品《盛岡狗》為常設作品。

05 Hara Museum ARC
群馬縣渉川市金井2855-1 Tel.0279-24-6585

四季風情——原美術館藏展 ▶9月15日～2013年1月6日
草間彌生、李禹煥、束芋等原美術館收藏展。
其中的奈良美智作品為 2006 年的《Eve of Destruction》。

06 TOKYO OPERA CITY ART GALLERY
東京都新宿區西新宿3-20-2 Tel.03-5353-0756

收藏品展042「溫柔的感覺」 ▶10月3日～12月24日
預計展出寺島收藏和小杉小二郎、有元利夫、相笠昌義作品
等，奈良美智的素描會一同展出。

07 東京都現代美術館
東京都江東區三好4-1-1 Tel.03-5245-4111

MOT Collection 新收藏品展 ▶2012年5月19日～10月8日(已結束)
介紹一部分的新收藏品。奈良美智的初期作品也有多數會展
出。奈良美智的老師櫃田伸也的作品也會一同展出，是個十
分難得的機會。

01 青森縣立美術館
青森縣青森市安田宇近野185Tel.017-783-3000

巨型立體作品《青森犬》和在八角形建築物中展示盤型畫
的《八角堂》，常設展示十數件素描。
「奈良美智：有點像你，有點像我」
▶2012年10月6日～2013年1月14日 巡迴展

02 十和田市現代美術館
青森縣十和田市西二番町10-9Tel.0176-20-1127

奈良美智「青色森林中的小小房子」新作展
▶9月22日～2013年1月14日 巡迴展
介紹初期作品到最新作品。展覽期間預定實施奈良美智與
新人創作者的駐地製作企劃「美術部專案」。

03 吉野町綠地公園
青森縣弘前市吉野町2-1
Tel.0172-31-0195（NPO法人harappa）

紀念 2006 年的「A to Z」展捐贈給弘前市的《A to Z
Memorial Dog》為常設作品。
配合公園的四季變換能看到不同的風景。

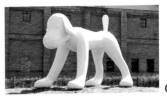

A to Z Memorial Dog　2007
鋁、PU 塗料、鑄造製作
450×300×150cm

03

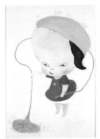

14
地雷探測機 1993
壓克力顏料、畫布
150×100cm

12
別在意小 Q　1993
壓克力顏料、木雕
123×37.5×43.7cm

11
好長好長好長的夜 1995
壓克力顏料、棉布
120×110.4cm

13
UNTITLED
(BROKEN TREASURE)
1995　壓克力顏料、棉布
150×150cm

左 —
Opened Big Eyes
2005　壓克力顏料、畫布
194×130.5cm
右 —
Wink Away Yours Tears
2005　壓克力顏料、畫布
194×130.5cm

10

12 和歌山縣立近代美術館

和歌山縣和歌山市吹上1-4-14　Tel.073-436-8690

「近世70年建畠大夢」展　▶ 12月4日～2013年2月24日
介紹近代雕刻家建畠大夢。
為此展同設的現代雕刻單元展出館藏的奈良美智木雕作品。

13 德島縣立近代美術館

德島縣八萬町向寺山文化之森綜合公園內　Tel.088-688-1088
所藏作品展「德島收藏2012-Ⅲ」　▶ 9月8日～2013年1月27日
從各種角度介紹館藏的企劃。
展出奈良美智 1995 年的畫作。

14 高松市美術館

香川縣高松市紺屋町10-4　Tel.087-823-1711

「旅行之谷─我在這裡─」展
▶ 2012年6月23日～9月2日(已結束)
以在海外有據點的作家為焦點的企劃。奈良美智在德國期間
的畫作與村瀨恭子、O JUN 等的作品一同展出。

15 熊本市現代美術館

熊本縣熊本市中央區上通町2-3　Tel.096-278-7500

「奈良美智:有點像你,有點像我」 巡迴展
▶ 2013年1月26日～4月14日

08 原美術館

東京都品川區北品川4-7-25　Tel.03-3445-0651

為 2004 年個展創作的 Permanent Installation(on going) 為
常設展示。奈良美智也曾為聖誕節親手做出期間限定版。

09 京急購物廣場 Wing 上大岡

神奈川縣橫濱市港南區上大岡西1-6-1　Tel.045-848-9600

上大岡的車站大樓天井有著四座立體的奈良美智初期作品,
公共藝術作品《World Is Yours》是較少人知道的祕密地點。

10 Vangi 雕刻庭園美術館

靜岡縣駿東郡長泉町東野347-1　Tel.055-989-8787

開館十週年紀念展「周行庭園」　▶ 2012年4月21日～8月31日(已結束)
展出 19 組作品。奈良美智作品為二件對稱畫。
展覽最終日有奈良美智和杉戶洋的對談活動。

11 國立國際美術館

大阪府大阪市北區中之島4-2-55　Tel.06-6447-4680

館藏展　▶ 7月7日～9月30日
是同期開展的「柏原えつとむ」相關館藏展。
展出奈良美智 1995 年作品《好長好長好長的夜》。

奈良美智 48 女孩 睽違八年最新繁體中文版作品

NARA 48 ∞ GIRLS

就算在黑暗中迷路，他也永遠在作畫！

收錄藝術家奈良美智熱愛的
48 位女孩與 48 篇詩文作品

2012 年 11 月出版
定價 NT $500

一起來

www.xinmedia.com/f/

如果有一天 你開始對粗糙的看法不滿

咖啡也不再加糖奶的時候 你就長出了自己的 sense

一種堅持好生活的態度 在你同意之下

我們願意採用充滿偏見的 想法看法做法

它不是奢華,但精緻 它不是潮流,但獨特

最重要的是 你的生活開始生活了

看一本雜誌，

不如創造一種視野。

PhotoGallery 123 藝文空間 SNAPPP 與照玩雜誌 攝影樂趣刊物　　　www.snappp.com 投稿就趁現在！

PAPER
NOW
And The
FUTURE
STU-
DENT
EDITORIAL
AWARD

2o12

SEA
2o12

現在。及未來的紙本　　　　　THE BIG ISSUE

2o12
學生編輯
大獎

徵件時間
2o12/12.1 - 2o13/2.15
報名網站 www.biqissue.tw/sea2o12

徵選獎項

報紙類 ── A1 年度最佳學生報紙 | 取一名，獎金三萬元　A2 最佳封面 | 取一名，獎金五千元
A3 最佳主題編輯 | 取一名，獎金五千元　A4 最佳攝影 | 取一名，獎金五千元　A5 最佳插畫 | 取一名，獎金五千元
A6 最佳專欄編寫 | 取一名，獎金五千元　A7 最佳報紙記者 | 取一名，獎金五千元

期刊雜誌類 ── B1 年度最佳期刊雜誌 | 取一名，獎金三萬元　B2 最佳封面 | 取一名，獎金五千元
B3 最佳主題編輯 | 取一名，獎金五千元　B4 最佳攝影 | 取一名，獎金五千元
B5 最佳插畫 | 取一名，獎金五千元　B6 最佳專欄編寫 | 取一名，獎金五千元

企劃類 ── C1 年度新編輯企劃獎 | 取三組，每組發行補助金五萬元

主辦單位 | The Big Issue Taiwan　協辦單位 | 揚生慈善基金會，樂宙
媒體合作 | Shopping Design，ppaper，qiqs，dpi，大藝出版，聯合文學

Art Quarter

2012 全新精選藝術特輯創刊號

當代藝術百花齊放，但每次看展還是有看沒有懂？就讓這一本《亞洲當代有感藝術》，為你開啟通往藝術的關鍵之門吧！

2012夏季，dpi雜誌隆重推薦，集結亞洲各重量級畫廊，網羅台、中、日、韓、印等國共31位新秀與大師，在此為您共同獻上《亞洲當代有感藝術》特輯。對當代藝術感到不得其門而入嗎？就從這一本讓你一眼就有FU的《亞洲當代有感藝術》開始，讓藝術跳脫教條與死板的名詞，回歸愉悅欣賞的本質，帶您從容感受當代藝術趣味、愉悅，且充滿人性的展演。

預計2013年1月上市
下一期
史上最強工筆畫2
敬請密切注意
dpi Facebook粉絲團訊息

坪田純哉 Tsubota Junya／生川和美 Narukawa Kazumi／深堀隆介 Fukahori Riusuke／できやよい Deki Yayoi／張栞 Chin Chang／坂本友由 Sakamoto Tomoyoshi／麻生志保 Aso Shiho／卷田遙 Makita Haruka／町田夏生 Machida Natsuki／飯田桐子 Iida Kiriko／佐野紀滿 Sano Norimitsu／住吉明子 Sumiyoshi Akiko／吉田潤 Yoshida Jun／佐藤香菜 Sato Kana／テラオハルミ Terao Harumi／西澤千晴 Nishizawa Chiharu／俞潔兒 GOGO YU／張玉瀛 Yu Ying Zhang／김한나 Hanna Kim／Thukral & Tagra (T&T)／林慶淵 Eddy Lin／松井冬子 Matsui Fuyuko／三瀨夏之介 Mise Natsunosuke／中村亞生 Nakamura Ai／夏愛華 Ai Hua Hsia／貝塚茜 Kaizuka Akane／許尹齡 Yinling Hsu／黃贊倫 Zan Lun Huang／今井裕基 Imai Yuki／王毓淞 Yu-Song Wang／구이진 Egene Koo